U0112033

大展好書 ✕ 好書大展

休閒娛樂
33

益智
數字遊戲

廖玉山 ／ 編著

大展
出版社有限公司

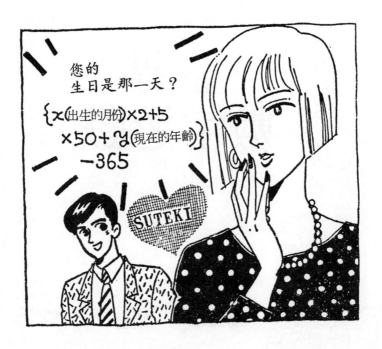

值得一談的數字遊戲

這本書雖然命名為「數字遊戲」，可是假如我們肯用心推敲一下日常所做的交談會話，則不難發現其中隨時都會包含著跟數學、數字有關係的詞語或推理。而只要把那些稍加整理歸納，就可以改寫出一部兼具生活趣味與智力激盪的「數學謎題」，這也就是本書所謂的數字遊戲了！

一般人對於解答數學性的謎題似乎都有高昂的興趣，不過似乎有更多的人會想製作數學性的謎題來測驗別人，並以此為樂。

尤其是以日常生活上的事物為材料所做成的謎題，受試者不僅會有濃厚的興趣來思考解答，同時這個解答又有在生活中應用的實用性。

因此，這些數學性的謎題除了其本身具有激盪腦力的知性效用外

＊＊＊＊＊＊＊＊＊＊＊＊＊＊＊＊＊＊＊＊＊＊＊＊＊＊

，同時還具有潤滑人與人之間交際關係的作用。

萬一讀者諸君的朋友，有討厭數學或不會解謎的人，若您能把要點和解題技巧詳細地講解給他聽，我想他一定會更加了解這些謎題的興味，說不定因此喜歡上數學。

這就是我之所以要大力推薦本書的理由，除此之外還有一個不可或忘的理由是：

數學這種「東西」之所以會這麼進步，其實那完全是由於我們人類純樸的好奇心所支撐起來的。換句話說就是，藉著「數字遊戲」我們同時還可以使人類本性的「好奇心」獲得相當的滿足。

正由於上述二種理由，所以我發自內心最誠摯地向大家推薦「數字遊戲」是一本值得您購讀的好書。

＊＊＊＊＊＊＊＊＊＊＊＊＊＊＊＊＊＊＊＊＊＊＊＊＊＊

※※※※※※※※※※※※※※※※※※※※※※

從此再也不討厭數學了

最近猜謎和腦力訓練的練習正如火如荼地到處盛行著，那麼為什麼會造成這股風潮呢？

或許可以說這是只有人類才具有的那種遊戲心理——對那些與生存根本無關的事物加以探索或追求的興趣，在作祟吧！因為那種無益於養生但却能激起人類好奇心去一窺究竟，或以之作弄或考慮第三者而因此獲得樂趣的事，在知性消遣娛樂的項目中就首推猜謎了。

本書除了能讓您自己知性的好奇心獲得滿足外，同時還提供使您在別人面前擁有極度優越感的材料。

尤其對正走在愛情途中的年輕諸君來說，本書更可以提供您如何抓住對方的心，或測試對方智能的種種材料，幫助您選擇一個適合於自己的人生伴侶。

※※※※※※※※※※※※※※※※※※※※※※

還有，原本對算術、數學避之唯恐不及的諸君來說，這本書無異就是一大福音。

因為枯燥無味的數字數列，在本書都變成了充滿神奇趣味的代號，您將可以一邊遊戲，一邊學習，而從此不再畏懼數學。

目錄

第二章 可任意操縱對方的趣味數字

第三章 透視人心的魔術圖

第一章

使你成為數學天才的數學遊戲

月曆的數字遊戲—天才就是瞬間說出答案

```
april
        1   2   3   4   5
6   7   8   9   10  11  12
13  14  15  16  17  18  19
20  21  22  23  24  25  26
27  28  29  30  31
```

拿一份月曆出來然後請對方從月曆的日期表中，任意選出排列在一條垂直線上的三個數。

接著再請對方把那三個數加起來的總和說出來，而在總和說出來不到○‧一秒中，您就有辦法準確地說出是哪三個數。

這種即答的情形，一定會令人驚奇不已，不得不承認那是非天才而莫能為之的。不過，這個答案到底要怎麼算才會那麼快就解出來的呢？

答

俗語說「道理說穿了就不值三分錢」。其實解答的方法很簡單的。

例如像圖示那樣，對方所選出的三個數合計起來是57。

而把57除以3，就是19，這也就是那三個數的中間數。

```
    1  2  3  4  5 6
 7  8  9 10 11 12 13
14 15 16 17 18 19 20
21 22 23 24 25 26 27
28 29 30 31
```

```
       1  2  3  4  5
 6  7  8  9 10 11 12
13 14 15 16 17 18 19
20 21 22 23 24 25 26
27 28 29 30 31
```

57

$$57 \div 3 = 19$$

$$-7 = 12 \quad 12日$$
$$\qquad\qquad 19日$$
$$-7 = 26 \quad 26日$$

月曆的數字遊戲—越複雜的問題使你越突出

接著把19往前一個星期和往後一星期，即用19減7和19加7，這樣前後兩個數字就又可得到了。

總而言之，如果總和是57時，那麼對方所選的那三個排列在一條垂直線上的數分別就是12、19、26。

不知道有這麼一個訣竅的人，看到您居然有這麼神奇的「數學頭腦」一定會驚嚇得合不攏嘴吧！

這是請對方在月曆的日期表上任意選出排列在一直線上的4個數字，然後再請對方把該4個數字相加後的總和說出來就可以了。

只要有了這個總數，那麼就有辦法把這4個數字說出來。

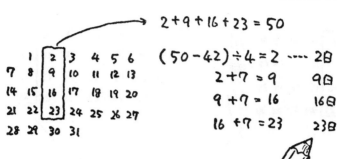

$$2+9+16+23=50$$

$$(50-42)\div4=2\cdots2日$$

$$2+7=9 \qquad 9日$$

$$9+7=16 \qquad 16日$$

$$16+7=23 \qquad 23日$$

這不是很令人驚奇的嗎！？

答

這道謎題的解法是，把總合減去42再除以4，所得的結果就是對方所選的4個日期中，最小的那一個日期數。

若要求其他3個日期數，則只要依次加上7就可以了。

現在我們用下列的代數來整理

假設對方所選的4個日期數中最小的日期數x，則這4個日期數就分別是x，$(x+7)$，$(x+14)$，$(x+21)$

於是把這4個數字相加起來‥

$$x+x+7+x+14+x+21 \rightarrow 4x+42$$

從上面這個式子我們就可以很清楚地發現，第一個日期數的4倍再加上42剛好就是4個日期數相加起來的總合。

所以反過來說，總和減掉42然後除以4其結果就是第一個日期數了。

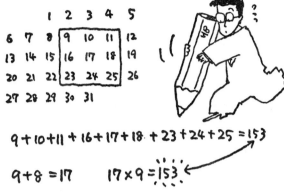

$$9+10+11+16+17+18+23+24+25=153$$

$$9+8=17 \qquad 17\times9=153$$

月曆的數字遊戲——令人驚異的數學頭腦

首先請對方像圖例那樣,在月曆的日期表上圈出橫行直列各有3個數字,即共有9個數字的範圍。當然對方可以任意圈選,而且不可讓您知道。

現在您只要請對方把他所圈選範圍內的9個數字中最小的那個數字說出來,您就有辦法推算出這9個數字的總和到底有多少?

答

首先把對方告訴您的那個數字加上8,再把所得的結果再乘以9,所得的數字就是答案了。例如圖例的情形,9是最小的數字,所以9+8=17,再17×9=153。那麼這153就是對方所圈選範圍內,9個數加起來的總和了。

這個解答如果用代數式來表示就是:

假設對方所說出來的那個最小的數是 x，那麼答案就是：$(x+8) \times 9$

至於為什麼要加8呢，那是因為最小的數加上8以後所得的結果剛好是該9個日期數後的第8天剛好就是它們的中間日期數。

數的中間數，換句話說，對方依照圖例那種方法所圈出的9個日期數中，最小的日期數後的第8天剛好就是它們的中間日期數。

知道了它們的平均日期數後，再把其數值乘以9，其結果當然就是所要求的總和了，其實道理就這麼簡單。只是不知者，就無能為力了。

月曆的數字遊戲——神乎其技的速算力

同上題，請對方在月曆的日期表上任意圈出上下左右各有3個日期數的範圍。

則您馬上可以計算出兩條對角線上的數字相減後差的總和（左下角的數減右上角的數所得的差，加上右下角的數減左上角的數的差）。

那麼這要怎麼做呢？

答

依照規定所圈選出來的範圍，其在對角線端的數相減後所得的差數再相加的結

月曆的數字遊戲—神秘的透視術

請對方在月曆上的日期表中任意選出橫直各有2個數字的範圍。

同時他只要說出這四個數字的總和。

當然他可把月曆掩蓋住不讓您看到。

可是就根據他所說出來的數字，您一定有辦法把他所圈選出來的數字說出來。

「噫？這怎麼可能呢？」

果，不管如何都是28。所以不管對方怎麼圈選，反正答案就是28。

$$22-10=12$$
$$24-8=16$$
$$\downarrow$$
$$16+12=28$$

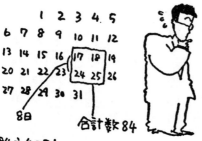

$$84 \div 4 = 21$$
$$21 + (8 \div 2) = 25 （最大）\cdots 鄰數是24$$
$$21 - (8 \div 2) = 17 （最小）\cdots 鄰數是18$$

8日

合計數84

答

例如對方就像圖例那樣是選中17、18、24、25。那麼它們的總和應該是84了。

因為總共有4個數字，所以把總和除以4，所得的結果是21，而這就是該4個數的平均值。又，最小的日期數和最大的日期數前後間隔8天，而21剛好位在中間，所以用21加上8的一半就可以得到最大日期數的值，即21+（8÷2）＝25 另外用21減掉8的一半則可得到最小日期數的值，即：21－（8÷2）＝17 最大的數和最小的數知道了再加上因為對方所選的4個日期數是構成四角形，所以其鄰旁的數值就不難求出了，也就是剩餘的兩個數是（最小的數＋1）和（最大的數－1）因此答案就是17、18、24、25。

另外我們也可以把這個解答以代數的式子來表示。首

先我們假設對方圈選出來的四角形中最小的日期數值是 x，那麼它接著下來那一個日期數的值就是 $x+1$，而其下面的日期數值是 $x+7$，而鄰旁的那個數值是 $x+7$ $+1$ 即 $x+8$。

因此該 4 個數值的總和是

$$x+(x+1)+(x+7)+(x+8)=4x+16$$

$$4x+16=84$$

$$4x=68$$

$$x=17$$

這樣就可得最小的日期數的值是 17 了，而其他 3 個日期數的值便也可以很快地求出了。

月曆的數字遊戲—展示您詭異的數學能力

這項遊戲的做法是請對方在月曆的日期表上像圖例那樣圈出直行橫列各 4 個數，合計共有 16 個數值的一個四方形範圍。

您只要看清楚對方所圈出的範圍，然後就馬上寫出一個數字（如圖示的例子，

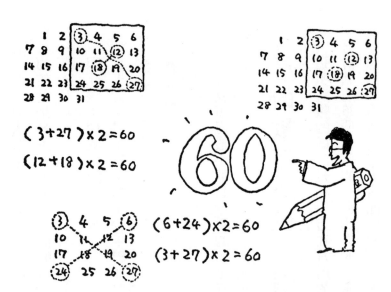

$(3+27) \times 2 = 60$

$(12+18) \times 2 = 60$

$(6+24) \times 2 = 60$

$(3+27) \times 2 = 60$

答

這個數字就是60，其理由稍後再說明）。

接著，您再請對方在他所選出4個數值，排成4行4列的16個數值中挑選出4個數值，但這4個數必須是不同行不同列。然後算出這4個數值的總和。這時候您再把剛才事先寫好的數字拿給對方看，並說：

「算好了嗎!?怎麼，您算出來的總和，是不是就是這個數字呢!?」

「哇噻!你真神吔!就是這個數字沒錯呀!」

用圖示的例子來說，對方按照規定的方法所選出的4個數相加得來的總和正是您事先寫下來那個數字的值，即「60」。

欲求出圈選數字總和的作法即是，當對方把在日期表上依規定圈出的範圍給你看時，您只要把該範圍中位在任一對角線端的兩個數字相加起來，再把其結果乘以2就可以了。

強迫中獎的數字遊戲

不管別人的心中想一個什麼樣的數字，只要對方根據您的命令加減乘除一番最後一定可以變成13或5。例如：

「請在心中想定一個數字，只要您按照我所說的方法做，最後這個數字一定會變成5或13。現在請您想定一個數字，並告訴我您喜歡5或13？」

「我選13。」（假設對方心中選定的數字是186）

「很好！現在請把您心中想定的數字加上7，然後乘以2。」

「……好了！」

「把所得的結果加12，然後除以2……」

「……好了！」

「接著把所得的結果再減去您心中原來想定的數……」

「……呀！真的變成13了！」

萬一對方若是不選13而改選5的時候，當然您也要設法讓結果變成5。問題是您要怎麼做呢？……

答

首先我們以對方是選擇13的情況來說明這個數字遊戲的做法。

在題目中我們是假設對方所想定的數字是186，這裡則以變數7來表示。以下就依此互相對照說明：

① 最初是要對方把想定數加7再乘以2，即：

$(x+7) \times 2 \rightarrow (186+7) \times 2 = 386$

② 所得的結果加12然後除以2

$\{2(x+7)+12\} \div 2 = x+7+6 \rightarrow (386+12) \div 2 = 199$

③ 所得的結果再減去原來的數字

$\{2(x+7)+12\} \div 2 - x = x+7+6-x = 13 \rightarrow 199-186 = 13$

像這樣不管變數 x 是任何數，只要依照這些步驟計算其結果最後一定會變為13

接著我們再來看看如果對方選 5 的時候要怎麼做。

① 首先請對方加上原數再加 1。

$$x+(x+1) \rightarrow 186+187=373$$

② 結果再加 9

$$2x+1+9 \rightarrow 373+9=382$$

③ 把結果乘以 2

$$(2x+10)÷2 \rightarrow 382÷2=191$$

④ 接著再減去原來的數字

$$(2x+10)÷2-x=x+5 \rightarrow 191-186=5$$

您看依照這套公式算下來，結果就變成 5 了。

您覺得如何呢？數字的奧妙實在變幻莫測而又有趣吧！

神奇的數字讀心術

「很久以前我就有一種感覺⋯⋯我好像能夠解讀妳的心思！」

「這怎麼可能呢!?……」

「不，我說的是眞心話呀！」

假如您苦無機會來向對方表達愛慕之情時，不妨試著請對方來做這個數字遊戲。

「好吧！現在我們就來做一個實驗，首先請妳在紙上寫出一個千位數以上的數字！」

「……好了！」（假設對方所寫的數是3261）

「接著把這個數的數字全部打散，並隨便排出二個同位數的數字，然後用數值大的數減數值小的數。」

「（3261─2613＝648），好了！」

「再接下來請特別注意了！請妳把所得到的答案中，除了0以外任意削去一個數字，再把剩下的數字相加起來，然後把結果告訴我，我就可以猜出妳所削去的數字是什麼！」

「（假設把6削去）其他數字加起來的總和是12。」

「好，我知道了！聽妳剛剛的聲音，我知道妳削去的那個數字一定是6……」

「吧！？你是怎麼知道的呢？」

「所以嘛，我早就告訴妳說『我是可以解讀妳的心意的呀！』」

「……」

答

把一個4位數以上的數字打散重新任意排列出兩個新的數，再相減後，其所得差數的各個數字相加起來的總合一定會變成是9的倍數。

所以等對方說出了答案後，我們再用剛好比這個答案大一點的9的倍數來減它，所得出的差數就是對方削去的那個數字。

例如對方最先寫出來的數是3261經過重新排列得出任意兩個數相減後的結果是648……。那麼再假設對方是要把6削去，也就是只用4和8來相加，因此最後他所提出的答案就是12。

又因為比12稍大並又是9的倍數的數是18，所以用18來減12所得的差是6。而

這就是對方所削去的那個數。

只要來這麼一試，對方一定會對您更有好感。

外人皆迷我獨醒

首先請對方在心中想定一個3位數的數。然後：

「現在請把想定的數完全顛倒過來，例如所想定的數是852，接著用這兩個前後正好相反的數相減（值大的數減值小的數）。」

「答案算出來了以後，再把其數字前後顛倒，然後與原答案相加。」

「……結果的數值是多少呢？是1089吧！我看到你的嘴唇是那樣地動著！」

「咦？沒有呀！我的嘴並沒有動啊！」

可是，除此之外不明究裡的對方，大概怎麼也想不出你會說中結果是1089吧！當然對方或許會認為任何數字都會有這樣的結果，這時你可再對她說：

「如果妳覺得奇怪那不妨自己親自做看看。例如現在我想一個數字是485！

「好！是485的話，那麼就是584減485結果就是99，而99顛倒過來以後還是99，而99加99則結果是198吧……呀！結果不是1089！」

「我說得沒錯吧！所以剛剛是妳的嘴巴把答案講出來的，而我對你嘴唇的動作最了解了！」

這時候對方或許就會把你能解讀她嘴唇的移動，信以為真，而感到你可能是一直在凝視著她的嘴唇。俗話說「嘴唇是性欲的象徵」，說不定，對方因此就會對你產生性欲的憧憬或衝動……。

答

其實任何一個3位數（3個數字不可皆相同）根據上述的規則計算下來其結果都會是1089的。前面後段的問題中第一次所得的差數是99，但因為這裡談的是3位數的問題，所以應該把它看成099，因此099的相反是990，而099加上990那麼結果就是1089。

只是有一點要注意的，像222或252這種個位數和百位數其數字相同的情形，則不會有這樣的結果。

可以打賭的數字遊戲

假如你和女朋友一起去喝飲料時，就可請對方來玩這個數字遊戲。

「我們用一個簡單的數字計算來做賭博遊戲吧！」

「是什麼樣的遊戲，又要賭什麼呢？」

「只要猜中對方計算出來的答案就算贏。先贏得5次的那一方為贏家。同時贏家有向輸家要求下次要到哪裡去玩的權利！」

「嗯，蠻有趣的樣子，那麼要怎麼做呢？」

「做法很簡單，首先先想一個2個數字並不相同的二位數，然後把它前後顛倒過來所得的數再與原數做相減（數值大的減數值小的）。如果所得差是一位數的話就必須重做；如果結果是二位數，則要把其中個位數或十位數的數字告訴對方，然後對方再根據它猜出另一數字是多少。」

說明以後彼此就猜拳決定先猜後猜的順序，只要您懂得訣竅，要先勝 5 次那將是易如反掌。

答

例如，假設對方設定的數是 95，則 95 的倒數是 59。因此值大的數減值小的數，就是：

95－59＝36

所得的 36 這個數中的 3 或 6 兩個數字中，對方必須要說出其中之一。因爲一個二位數根據本題的原則計算到最後所得的二位數的差，其兩個數字單純相加起來一定會變成 9，您只要知道這個秘訣，那麼就不難推算出答案了。例如對方向您提示說最後答案的個數是 6，那麼 9－6＝3 於是你就知道其十位數一定是 3。

讓對方眼花撩亂——結果總是4

「請在紙上隨便寫出一個數，最後一定可以讓它變成4！」

「那麼我寫下8。」

「嗯，好！現請再用英文寫出8。」

「……寫好了！」（ＥＩＧＨＴ）

「8的英文字，總共有幾個字母呢？」

「共有5個字母。」

「好！現在再寫出5的英文。」

「ＦＩＶＥ！」

「你看ＦＩＶＥ是4個字母吧！這不就變成4了！」

也就是不管對方寫出什麼數，只要讓它變成英文，再依照所譯出的英文字母個

數，寫出這個數的英文，依次下來一定會得到4的。

答

硬幣遊戲——賺錢的戲法

首先請準備15個十元的硬幣和15個一元的硬幣，然後如圖例那樣排成一圈。接著遊戲開始：

「現在請你從最上面箭頭所指處開始算起，每數到第9的那個硬幣就屬於你的。等你拿到第15個硬幣以後就停止，而剩下的那一半就全部歸我所有！」

```
 8
 ↓
EIGHT
 ↓
 5文字
FIVE
 ↓
 4
```

```
 1
 ↓
ONE
 ↓
 3
THREE
 ↓
 5
FIVE
 ↓
 4
```

```
 24
 ↓
TWENTY·FOUR
 ↓
 10
TEN
 ↓
 3
THREE
 ↓
 5
FIVE
 ↓
 4
```

```
 11
 ↓
ELEVEN
 ↓
 6
SIX
 ↓
 3
THREE
 ↓
 5
FIVE
 ↓
 4
```

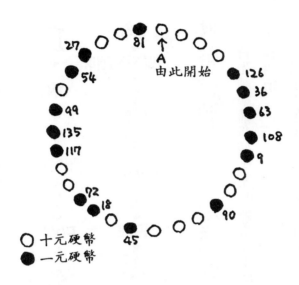

27　　81
54
99
135
117
72
18　　45

126
36
63
108
9
90

○ 十元硬幣
● 一元硬幣

↑
A
由此開始

「好！就這麼說定了！」

話就這麼說了，可是結果最後對方所拿到的15個硬幣都是一元，而你卻拿了15個十元的硬幣。

「這，怎麼會變成這樣呢？」

假如這些錢是大家平均拿出來的話，那麼此時您就佔了大便宜了。

答

這個遊戲是從箭頭A處開始起算，每遇第9個則取出來。因此要讓對方全部都拿到一元的硬幣，那只要事先把一元的硬幣全都放在9的倍數上的位置就可以了。

這麼一來像圖例中所示，對方算到135時

所取到的硬幣都是一元的，剩下要給你的15個硬幣則全部都會是十元的硬幣。

這種遊戲在以前的日本和歐洲中就有類似的遊戲，所以也說不上有什麼別緻之處，其最主要的關鍵就是硬幣的排列方法。以下我們就提供一個簡易的背誦法供各位參考背誦：

四虎二雞慘兮兮，二人三腳，一、二！二、一！

4 5 2 1 3 1 1　　2 2 3　　3 2 2 1

也就是 4 個十元硬幣再 5 個一元硬幣，然後 2 個十元硬幣……地依次排列下去。相信以上這個口訣背誦起來應該很容易記住才對吧！

撲克牌臆測術——神奇的透視「數」

拿出一付撲克牌，請對方從中抽取一張牌。

「請把該張牌藏好！現在把牌的數乘以2。」

其中 J 是代表 11、Q 是代表 12、K 是代表 13。

「然後再把所得的結果加 3，然後再乘以 5。」

「接著如果所拿的牌的圖是鑽石則加1，如是梅花則加2，如是紅桃則加3，是黑桃則加4。」

「……好了全部算好了！」

「請只要說出答案就可以了！」

「答案是68。」

「嗯！我知道了！你拿出的牌是紅桃5。」

「哇！你真的說中了吧！」

答

假設以A來表示撲克牌的數值，B表示該撲克牌的圖紋，於是前面的計算可變成一個代數式：

$$(A×2+3)×5+B=5(2A+3)+B=10A+15+B$$

因此如果我們把答案減去15，這樣就可以很清楚地看出該撲克牌的數值和圖紋了。即代數式就變成：

10 A＋B

例如題目中對方最後的答案是68，則用68減15所得的差是53，則A是5、B是3。

5是該張牌的數值，3是該張牌的圖紋代表數字，3是紅桃的代號。

於是我們就很容易知道對方抽出去的那張牌是紅桃5。

如果您把10 A＋B這個公式用紅桃5為例試算一下，則 10(5)＋3＝53 然後53＋15結果不正是68嗎？有趣吧！

牌堆的探尋──驚人的妙算法

當您和女朋友一起在咖啡廳或餐館消磨時間，想要找一些比較雅緻的消遣來做時，我想這個遊戲應是很合適。

「這付撲克牌除了鬼牌外，請妳照我的話來排列其他的各張牌。」

「這要做什麼呢！？」

「只要這樣，我就可以在不接觸、不看牌的情況下，猜中牌上數值的總和。」

「可不可以洗牌呢？」

假設抽出的 4 張牌是 J、6、9、10

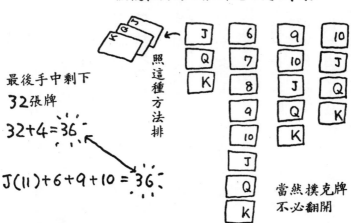

照這種方法排

最後手中剩下
32張牌

32+4＝36

J(11)+6+9+10＝36

當然撲克牌
不必翻開

「嗯！隨妳高興愛怎麼洗牌都沒關係。現在請先把撲克牌徹底洗好，然後先抽出一張牌放在妳的面前。而如果這張牌是 J（11）的話，妳就不動聲色地把 Q（12）和 K（13）依序放在該張牌的上面。這樣就完成一堆牌堆了。

接著再依照同樣的方法再做三堆牌堆。」

「就是假如抽到 6 那麼就依序把 7、8、9、10、J、Q、K……等7張牌排放上去！」

「……做好了！」

「現在請再算看看手上共剩下幾張牌？」

「共剩下32張!」

「那麼……妳所做的那四堆牌堆最底下的四張牌的數值合計起來是……36吧!」

「咦!?正是36,怎麼猜中的呢?」

答

這道遊戲的訣竅是先把最後剩下的牌數加上4,其結果就是該四張牌類值的總和。

那麼這又為什麼呢?

首先請想一想,從最底下那張撲克牌的數值到最上面K(13)為止共用掉九張牌。

如果抽到的牌是K(13)則該堆牌應該只有一張,如是Q(12)則有2張……也就是底牌的數值加上該堆牌的張數,剛好是14,而且一定是14。因此設該堆牌的張數是A張,則底牌的數值是:

14—a（張數）

因為全部有4堆牌，所以

(1)14—a張 (2)14—b張 (3)14—c張 (4)14—d張

把這合計起來則是4堆牌堆底牌的總和，即

56—a—b—c—d張

又每一付牌除了鬼牌外都有52張牌，而因剩下32張牌，也就是…

$$56—a—b—c—d張＝32 \quad \rightarrow \quad a+b+c+d＝20$$

因此 56—a—b—c—d 則等於36即（32＋4）

透視骰子的技巧——展示超能的神奇

「現在正是我要表演長久以來深藏不露的超能給大家看的時候了！」

您可以選擇一個適當的機會故意這樣說，然後把事先準備好的或當場就有的3個骰子請女朋友或旁邊的朋友，幫忙搖骰子。接著再對對方說：

「首先請您把3個骰子所搖出的點數和記下來。然後從中取出一個骰子，再把

這個骰子位在底下的那個數字加上去。接著再把這個骰子重新搖一次，然後把所出現的數字加上。現在請把最後所得的這個總數記住！」

說著，您才看著那3個骰子，並緩緩地開口說：

「最後的總數應該是18沒錯吧！」

起先一開始搖出的骰子您並沒有看到，而且當您看骰子時當中又有個是重新搖動過的。可是，即使如此……您竟然還是有辦法說出正確的答案，這勢必是讓外人感到非常驚異吧！

答

我們從頭依次來討論說明吧！

假設最初對方搖出的3個骰子所出現的點數分別是，5、4、2，那麼其總和則是11。

接著再從這3個骰子中選出一個。我們假設是選點數是4的那個骰子。那麼因為表面是4所以底面的點數應該是3，因此11再加上3，則合計就變成14了。

最後再請對方把這個骰子重新搖過，然後用14再加上所出現的點數，假如是出現1則總和是15，如果出現4則總和就是18。

換句話說，只要把3個骰子最後出現的點數全部加起來然後再加上7，其結果就是上述計算的總合，同時也就是最後的答案了。

或許有人會懷疑，您並沒有看到第一次搖出的骰子，怎麼有可能知道確切的結果呢？

首先這裡有一個秘訣，那就是一個骰子的正反面點數相加起來剛好是7。所以您只要看最後搖出的3個骰子的點數，然後再加7答案就出來了。

例如假設最後那個骰子搖出的點數是4，那麼最後的3個骰子分別是5、4、2，則總和是（5＋4＋2）＋7。

第二章
可任意操縱對方的趣味數字

奇異的骰子——使您充滿神秘氣質

「妳的眼睛很神奇！不知怎麼搞的妳所看到的東西我好像也都很清楚。說不定這就是心有靈犀一點通，我們彼此是心心相連所以能以心傳心！」

假如一個男士對一位女士很傾心時，他這樣地向對方說，對方一定會更加注意到他的。

可是對方並不會真的相信有這麼一回事：

「胡說！我的眼睛跟大家的都一樣，沒什麼特殊呀！」

「可是……好吧！我們來做個試驗吧！」

這時他就取出2個骰子交給她：

「現在請妳來搖這2個骰子，然後給我一點提示，我就可以在背對著妳的情況下，感受出那2個骰子所搖出的點數分別有多少！」

「好！請你把臉轉過去，我要開始搖了！」

話是越說越玄，女方一定會好奇而願意來試看看。

「搖好了！」

「那麼請先選一個妳較喜歡的骰子把它的點數乘以2再加5，然後再乘以5。接著再把另一個骰子的點數加上去。最後請把合計的結果告訴我！我就有辦法感受到妳眼睛所傳出來的信號！」

「……合計是60。」

「好！是60的話……嗯，看見了！看見了！我看見兩個正在轉動的骰子了……啊！它們就要停止了。……哦！3…5…沒錯是3和5吧！」

「噫？就是3和5沒錯！」

「哪！妳看！我真的可以看見，妳眼睛看到東西的信號是會傳到我心中的！」

……這麼一來即使對方不信，也會覺得他具有神秘感。

答

假設女方搖出骰子的點數分別是3和5。

又假設女方首先選擇的是點數3的那個骰子，則依照男方的指示計算式是…

$3 \times 2(倍) ＝ 6 \to 6 + 5 ＝ 11 \to 11 \times 5(倍) ＝ 55$

然後再加上另一個骰子的點數，則

$55 + 5 ＝ 60$

於是女方最後說出的數是60。

當然光靠這個資料我們是無法知曉兩個骰子的個別點數的。我們還必須使用另一個訣竅，那就是把總和再減去25，即：

$60 － 25 ＝ 35$

所得的結果，其中的數字就分別是骰子的點數，即兩個骰子一個是3而另一個是5。

現在我們再用代數式來解答這個問題（首先，假設兩個骰子搖出的點數分別是 x 和 y），對方選中的假設為 x，則首先把它的2倍加5，然後再5倍，其代數式是：

$5(2x ＋ 5)$

然後再加上另一個骰子的點數。

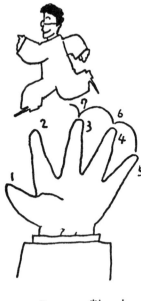

5（2x＋5）＋y

因爲女方最後回答的數是60，所以

5（2x＋5）＋y＝60

10x＋25＋y＝60→10x＋y＝35

由此看來，x就是十位數、y就是個位數，也就是x是3而y是5了。

第一萬號的手指是哪一根？

張開手掌，以拇指爲1、食指爲2、中指爲3、無名指爲4、小指爲5地依序數下去。

然後再往回數，則無名指爲6、中指7……地繼續來回地數著5根手指頭。

「那麼當您數到第一萬下時剛好是那一根手指呢？」

這時你就可以發現對方是那種很不耐煩的人，或者是真的1、2、3、4……地開始算數下去的老實人……。

可是不管如何你只要2～3秒鐘，馬上就可以得到結果，而宣布答案是「第一萬號剛好是在食指上！」

「……你怎麼有辦法算那麼快呢？好吧！那我再請教你，假如算一萬二千五百次的話，那又會是那一根手指呢？」

「……是無名指！」

「？」

「你不會是隨便亂說的吧！」

真的有辦法那麼快就算出來嗎？當然，不信的話，請對方從頭到尾算一次就知道了！

答

從拇指開始算起，算到小指然後往回算到食指算是一循環，並且不管循環幾次

，反正最後落到食指上的數一定是8的倍數。

因此不管要算幾下，只要用8來除，然後再用其餘數來算就可以了。如果餘數為0，即剛好可以用8除盡時，那麼就可確定最後那個數是落在食指上。

例如（10000÷8＝1250）所以算到第一萬下時，剛好是在食指上。又因為：

（12500÷8＝1562……餘4）所以算12500下的位置只要算4下就可以了。

拇指是1、食指是2、中指是3、無名指是4……由此可知12500下時是在無名指上。

只要記住上述的秘訣，管他要算幾千萬下，只要用8來除一下看餘數有多少，再用其餘數來判斷，答案馬上就可以揭曉了。

要不要買呢——讓對方發生錯覺的數字遊戲

「現在我拿出4個十元的硬幣，請妳也同樣地拿出4個十元的硬幣！」

也就是大家湊出8個十元的硬幣。

「接著，我們各取一個硬幣出來，則剩下有六個硬幣共六十元，現在我全部賣

妳五十元，妳買不買？」

大部分人在這種情況下一定都會說：

「買，我買！」

因為表面上看起來她是賺了十元，可是，到底她是否眞的賺到錢了呢？

答

或許有人已經知道這是陷阱了吧！

一開始時每人都要拿出4個硬幣（共四十元），所以對方若再拿出五十元來買六個硬幣（六十元），結果就變成付出40＋50＝90元。而得到（10＋60）＝70元。換句話說，她就會虧了20元。

這個遊戲可以說是利用人心理錯覺的一種數字遊戲。

神奇的透視術─骰子背面共有幾點

當您和朋友一起閒聊時，如果想要使自己顯得突出或受到矚目時，這個骰子遊戲是很適當的。

「請試著把10個骰子堆成一堆。這麼一來，就一共有19個面無法看到。現在我們來比賽看誰能最快地把這19個面的點數合計出來！」

除非有什麼特殊神力的人，否則在不移動已經疊好的骰子的情況下，我想是沒有人能夠計算出這個答案，這時，若你突然宣佈說你已計算出答案了，大家一定會急遽地把眼光投注到你身上，並且感到你很有「才能」。

那麼，到底怎麼做呢？

答

這個問題表面上看起來很難，其實只要記住每一個骰子相對兩面的點數相加起來一定是7，那麼要求這個解答也就易如反掌了！

10個骰子疊成一堆，那麼除了最上面的那個骰子外，每一個骰子的上下兩面都是被遮蓋住的，所以下面九個骰子被遮蓋住的面的點數應該有7（上下兩面合計數）×9。

又最上面那一個骰子看不見，那一面的點數則是：

7－最上面那一面的點數。

因此由上述的敘述，綜合起來本題的解答是：7（骰子正反二面的合計點數）×10（骰子的總數）－最上面那一面的點數。

圖例中最上面的點數是3，所以本題的答案是：

7×10－3＝67

答案是67。雖看似困難，其實是很容易的，問題只在您是否知道那一個「秘訣

探知對方年齡的數字遊戲

如果您很想知道心中愛慕的對方到底有幾歲，又不好意思直接問的時候，您不妨可以請她來玩下列這個數字遊戲！

「我們來玩一個有趣的數字遊戲好嗎？」

「怎麼玩呢？」

「首先請妳把出生那個月份的數字乘以2。」

「……好了！」

「然後加上5，所得的結果再乘以50……」

「呃……好了！」

「然後請再把妳現在的年齡數加上去……」

「OK！」

「所得的結果再減365……好！總共還剩多少？」

「！

「是106！」

「好、謝謝！」

「然後，又怎麼了呢？」

「哦！不！這樣就結束了！」

「呀！你好討厭哦！到底這又有什麼嘛！」

藉著這種情形，你說不定就可以使對方因為好奇而把注意力集中到你身上來呢的！

！而且從106這個最後的數字，你就可以知道對方的年齡，這對你也會有很大的幫助

由106這個數字你就可以推測出對方的年齡是21歲，而且她是在2月出生的！

怎麼樣！不可思議吧！

答

首先按照前面的指示，我們可以歸納出一個代數式：

｛（x 出生月）×2＋5）×50＋y（現在的年齡）｝－365

其實依照這個式子算出的結果，還是沒有用的，因為你必須要再加上115，然後才會變成有用的資料。

本題中，對方提出的答案是106，所以您要把106＋115＝221。

最後這個221才是判斷對方年齡和出生月份的資料。即後面的兩位數（個位數和十位數）21是顯示對方的年齡，而百位數以上，即2則是代表對方出生的月份。

當然你也可以不先要對方減365然後再加115而直接叫對方減250這樣答案就出來了。

問題是這樣做一下子就會被看出破綻，相對的，這個問題就會顯得一點神秘感也沒有。另外5×50剛好是250，因此若不不是為了要混亂對方的思考其實不加上5×50，到後來也就不用再減250了。

事實上這道題目原來的式子可寫成：

$$(x（出生月）\times 2)\times 50 + y（現在的年齡）$$

如果這樣做是很容易露出破綻，所以才故意把它複雜化。根據這點，你如果有興趣的話，也可自己加以創造變化。

測知對方生日的數字遊戲

假如您很想送一件禮物給對方，偏偏又不知對方的生日是何時，這時候，要去問誰好呢？

求人總是不如求己吧！而且要是能在遊戲中從對方口中把這個秘密套出來，那豈不是更好嗎？……以下這個遊戲是要讓您達成這個目的的絕招。

「現在再來做一項數字遊戲吧！請把你出生那個月份的數乘以5。」

「……好了！」

「然後加上7。」

「這太簡單了啦！」

「接著把所得的結果再乘以4。」

「……好了！」

「然後再加上13。」

「……好了！」

「結果再乘以5……」

「哇！數字太大了，稍等一下我要好好算算……好了！」

「最後再加上你出生那一天的日期數！」

「……好了！」

「請說出答案！」

「嗯……總共是929！」

「嘻嘻嘻！這……到底是什麼遊戲呢？」

「嘻嘻嘻！沒有啦！我只是要讓你複習一下計算能力而已！」

其實根據這個答案，您就可以得知對方的生日是何時了。問題是，這要怎麼判斷呢？

答

答案是算出來了，但如果說要把它變成真正有用的資料，那麼這還必需要再把它減掉205……。

首先我們根據本題的敘述過程來做出代數式……

假設出生月爲A，出生日爲B。又假定對方是7月24日生的……。則

① 出生月乘以5，即：

A×5＝5A→5×7＝35

② 再加上7

5A＋7→35＋7＝42

③ 結果再乘4

（5A＋7）×4＝20A＋28→42×4＝168

④ 所得的結果再加上13

20A＋28＋13→20A＋41→168＋13＝181

⑤ 結果再乘以5

（20A＋41）×5＝100A＋205→181×5＝905

⑥ 再加上出生日的日期數

100A＋205＋B→905＋24＝929

⑦ 最後的答案再減掉205

100 A＋B→929－205＝724

⑧最後所得到的結果十位數和個位數是代表對方的出生的日期，百位數以上則是出生的月份，因此由724可知對方是7月24日出生的。

本來這個題目只要 100 A＋B 就可以了，可是為了避免被視破，於是故意加以複雜化！

測知鞋子尺寸的數字遊戲

由以上幾個數字遊戲，我們已經可以測知對方的出生年月日了，但如果您是想送一雙鞋給對方做生日禮物，那麼下面這個數字遊戲則可幫助你來測知對方鞋子的尺寸！

「現在請您把年齡乘以20……」

「……好了……」

「然後加上今天的日期數……」

「……好了！」

「然後再加上您所穿鞋子的大小！請問結果是多少？」

「......總共是......2142」

......只要有了這個答案，那麼您就有辦法知道對方所穿的鞋子尺寸大小了。

各位讀者，您是否知道這又要如何來判斷嗎？

答

其實這也是很簡單的！現在我們從頭依次地來整理：

首先假設對方是21歲，我們以A來表示。而今天是初4，我們以B來代表。另外她的鞋子是22號的，這用C來代表，那麼根據前面的敍述：

① 年齡乘以20

A×20→21×20＝420

② 再加上今天的日期數

20 A＋B→420＋4＝424

③ 結果乘以5

④再加上鞋子的號數

$$(20A+B)\times5=100A+5B\rightarrow424\times5=2120$$

⑤當你得到答案時，再把它減掉今天日期數的5倍

$$100A+5B+C\rightarrow2120+22=2142$$

$$100A+5B+C-5B=100A+C\rightarrow2142-(4\times5)=2122$$

最後得到的結果，其後面2位數就是對方鞋子的號數。

讓表裏數目一致的遊戲

首先要從一付樸克牌中選出20張牌。

然後把其中10張面朝上，另外10張則面朝下，並徹底地洗牌讓它們混合在一起！

接著把這些牌攤開讓對方確認牌的確已經洗亂了，同時再請對方把牌洗一次。

然後拿過對方洗好的牌，放在背後，而向對方說：

「現在我不看牌，而把這些牌分成兩組，同時使每組正反面的牌數都一樣……

說著放在後面的左右手就各拿 10 張牌，然後再把它們拿到對方的面前請對方檢查看看！果然每一組中正反面的牌張數都如同所說地完全相同……。

「這到底是怎麼變的呢？」

答

當你把徹底洗過的牌拿到背後要分成二組時，假設先出示左手拿的那一組中共

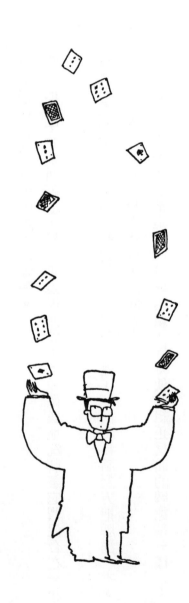

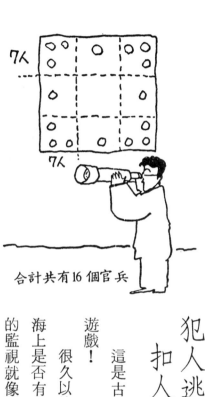

7人

7人

合計共有16個官兵

有3張面朝上的牌，那麼右手中的牌應該就有7張牌是面朝上的。這時，在右手要把牌子拿出來時，就順勢把所有的牌整個倒翻過來，結果原7張面朝上的牌，就完全都變成面朝下，而原本面朝下的那3張牌又都會變成面朝上了！結果左手的那一組牌和右手的這一組牌都是3張面朝上而7張面朝下的情形了。

簡單地說要使兩組牌的情形一致，後拿出的那一組牌在拿出來時要把它倒翻過來。

犯人逃走了——扣人心弦的數字遊戲

這是古時候的一道官兵捉強盜的智力遊戲！

很久以前，某一座島上設有一個監視海上是否有可疑船隻的瞭望台，瞭望台上的監視就像圖中所示的那樣，四個方向中

每個方向都有7個人在做監視，因此這裡又被做做是「7人監視要塞」。

有一天，有八個犯人潛逃到這個要塞上來，並請求上面的監視人員想辦法來掩護他們！

7人

7人

○ 監視員
● 犯人

合計雖然有24人但每邊却還是只有7人。

可是，要塞的四邊，每一邊只要超過7個人，別人馬上就會看出破綻，於是幾經討論研究之後，他們終於想到了一個好辦法，就是把人員重新分配佈置，這樣不但能安插這八個逃犯，而且也可以保持每一邊看起來都是7人的情形。

那麼您是否知道要怎麼把所有人員重新配置呢？

答

本來總共有16人的時候要四周每邊看起來都有7人，排列的方法就是橫面3、

1、3直面3、1、3地佈置，這樣算起來每邊就會有7人而且總數是16人。

但因為總人數要增加到24人（16＋8），因此如果要維持每邊算起來還是有7人時，排列的方法就要變成橫面1、5、1直面1、5、1這樣就可以了。

聽聲辨位的數字遊戲

首先請準備20個硬幣。

這個遊戲是你可以不用眼睛看，而只用問答的方式猜出對方如何把這20個硬幣分成2組！

您可以背對著對方或把眼睛矇起來，然後請對方按照您的指示做：

「請每次拿起1個或2個硬幣。只拿1個硬幣時，該硬幣就要放在右邊；拿2個硬幣時就把它們放在左邊……。

取1個或2個可以任憑個人的意思去做，不過每次拿3個硬幣後請說一聲『嗨

』！」

規則就這樣簡單！全部都拿完了以後，就可以正確地猜出左右兩邊各有幾個硬

硬幣，右邊是放了6枚硬幣。至於其中的道理是：

因為總共有20枚硬幣，每次最多拿2枚，最少拿一枚因此最多拿20次，最少10次就可全部拿完。所以如果我們要猜中左邊到底放了幾枚硬幣，則可用下列的式子

幣。

只要拿硬幣說一聲「嗨！」就有辦法猜中結果！這或許是天方夜譚吧！可是結果卻是百發百中。這又是怎麼做的呢？您知道嗎？

答

要解開這個答案，只要正確地算出對方總共說了幾聲「嗨！」就可以了。

例如，對方共說了13聲「嗨！」

那麼我們就可以知道左邊是放了14枚

來計算：

（20（個）－ x （說嗨的次數））×2（因為左邊是每次拿2個）

至於右邊的硬幣數則只要用20減掉左邊的硬幣數就可求出來了。

所以假如對方總共說了13聲「嗨！」那麼放在左邊的硬幣是…

（20－13）×2＝14

而放在右邊的硬幣數則是20減14即6。

老鼠繁殖的數字遊戲—超天文數字的計算術

這也是一道古時候就很流行的數字遊戲！它的敍述是這樣的…

正月的時候，老鼠夫婦生了12隻小老鼠（6隻雄的、6隻雌的），因此牠們一家就共有14「口」了！

到了二月，這對老鼠夫婦和六對小老鼠又各生了12隻老鼠孩子，於是不到2個月之間牠們一家就變成了98隻老鼠了！更熱鬧的是，以後每個月都是這樣地每對老鼠各生12隻小老鼠地繁衍下去（每次所生的12隻老鼠都是雌雄各半的比率），那麼

，請問到了12月的時候，這群老鼠總共有幾隻呢？

答

總共有二七六億八二五七萬四四○二隻！（嚇死人了吧！）

事實上，老鼠開始有繁殖能力，最快也要在出生五個禮拜後。而且一年頂多分娩6次，所以在一年之內是不可能有這麼恐怖的繁衍數字的。因此本題純粹是一種數字的計算遊戲！至於其計算方法，事實上也是非常簡單的。

首先只有一隻雄的一隻雌的，第1個月時雌雄各增加6隻，所以全部則雌雄各有7隻。

換句話說7的2倍就是第1個月時的總數，現在我們綜合以上的敍述，可做出一個式子：

$$7（隻）\times 2（倍）= x \quad n（月數）$$

所以到了12個月後，7^n 就是 7^{12} 了，全部的老鼠總數就是 $7^{12} \times 2$ 即7自乘12次

快算的心算法——讓電子計算機也臣服的秘訣

然後再乘以2，所得的結果就是答案了！

首先要在一張紙上像圖例那樣垂直式地寫上ⒶⒷⒸ～Ⓙ，接著請對方任意選擇兩個數字代入Ⓐ和Ⓑ，然後把Ⓐ＋Ⓑ的答案記入Ⓒ，再把Ⓑ＋Ⓒ後的答案記入Ⓓ，然後依此類推地計算到Ⓙ。

	以2代Ⓐ、3代Ⓑ	
Ⓐ	2	
Ⓑ	3	
Ⓒ	5	(2+3)
Ⓓ	8	(3+5)
Ⓔ	13	(5+8)
Ⓕ	21	(8+13)
Ⓖ	34	(13+21)
Ⓗ	55	(21+34)
Ⓘ	89	(34+55)
Ⓙ	144	(55+89)

合計 374（Ⓐ～Ⓙ的合計）

↑

會得到這個數字‼

等全部數字（Ⓐ到Ⓙ）都寫出來以後，您再拿一個電子計算機給對方，邀請她說：

「現在請把Ⓐ到Ⓙ的數字全部加起來，您用計算機，我用心算，我們來比賽誰算得快又準！」

「比賽開始！」

「…我算好了！只用了一秒！噫？您

「用計算機怎麼還算那麼慢呢？」

答

其實當對方寫出Ｇ的數字時，我們就可以看出最後的答案了！

因為這種計算題目的解答有一個公式，就是把Ｇ的數字乘上11就是最後的答案了！

其實計算第3數是前2數和的規則早在12世紀就已經被知道了，而到了19世紀後更加發揚光大。

不過這裡只限於Ａ～Ｊ而已。由圖例中我們可以看到如果要算到Ｆ則只要把Ｆ的數乘以4就好了！而要算到Ｊ則要把Ｊ的數乘以11。

至於如果要繼續算下去（Ｊ以後的結果）那就不得而知了！各位讀者，有興趣的話，何不來試看看呢？

益智數字遊戲

✧ 說明……

合計	代數符號			
α	α	Ⓐ	2	
$\alpha+\beta$	β	Ⓑ	3	
$2(\alpha+\beta)$	$\alpha+\beta$	Ⓒ	5	(2+3)
$3\alpha+4\beta$	$\alpha+2\beta$	Ⓓ	8	(3+5)
$5\alpha+7\beta$	$2\alpha+3\beta$	Ⓔ	13	(5+8)
$8\alpha+12\beta$	$3\alpha+5\beta$	Ⓕ	21	(8+13)
$13\alpha+20\beta$	$5\alpha+8\beta$	Ⓖ	34	(13+21) ★
$21\alpha+33\beta$	$8\alpha+13\beta$	Ⓗ	55	(21+34)
$34\alpha+54\beta$	$13\alpha+21\beta$	Ⓘ	89	(34+55)
$55\alpha+88\beta$	$21\alpha+34\beta$	Ⓙ	144	(55+89)

11倍 ⇧　　　　　合計：374

$34 \times 11 = 374$

把Ⓖ的數乘以11就可以得出Ⓐ～Ⓙ相加起來的總數。

代數符號的合計法

Ⓐ α

Ⓑ β

Ⓒ $\alpha+\beta$ → 到這裡合計可整理成

Ⓓ $\alpha+\beta+\beta$　　$\alpha+\beta+\alpha+\beta$
　　$=\alpha+2\beta$　　$=2\alpha+2\beta$
　　　　　　　　　　$=2(\alpha+\beta)$

迂迴的透視術

假如您有一位非常愛慕的對象，那麼找他來玩這個數字遊戲是很適合的！

首先請對方在心中想定一個他所喜歡的數。

「現在只要請您確實照我所說的方法計算，我就有辦法猜出您最後所得到的答案！」

「要怎麼做呢？」

「一開始請把那個數乘以2，再加32。所得的結果除以2，然後再加9。接著再減去最初想定的那個數，最後再把結果乘以2……好了！其結果是不是等於50呢？」

「正是50呀……」

很神奇吧！您是不是知道這是怎麼一回事了呢？

 答

現在把本題的敘述做成如下的代數式：

$$\{(x \times 2 + 32) \div 2 + 9\} - x\} \times 2$$ （設 x 為對方心中所想定的數）

上面這個式子我們又可把它簡化如下：

$$\{(2x+32) \div 2 + 9 - x\} \times 2 = 2\left(\frac{2x+32}{2} + 9 - x\right) = 2(x+16+9-x) = 2 \times 25 = 50$$

由此可知，不管對方心中設定的數（x）到底是多少，到最後的結果一定是50。

當然您也可以不必把式子做得這麼複雜，但是至少不可以太簡單，否則不是一下子就露出破綻，要不然就是缺乏神秘性或趣味性，這樣就難免會「不來勁」了！

神速的計算術

這是一道適合朋友聚在一起時拿出來做消遣的遊戲。

首先要找二位外人，然後請他們各自在紙上寫出任意一個千位數，然後請他們

把紙交出來，您再唸出其上的數，例如：

「A寫的是2674，B是3628！」

「現在，A請您把2674和3628相乘起來，然後把答案告訴我！」

這時再對B說：

「請用10000來減2674，另外用3628減1，然後把所得的答案乘起來，請看結果有多少！」

A的答案是9701272

B的答案是26571402

「接著要再把這兩個數字相加起來。我們來比賽看誰算得快！……」

話一說完，您就可以說出解答了……這種快速的神算力相信一定會震驚四座吧

答

！

話一講完馬上就可以說出答案的速算能力，可以說是超、超能的吧！

其實這也是有訣竅的！

A是寫2674我們設它為x，B寫的是3628設它為y。

① 請A把兩個數相乘起來：

$$x \times y = 2674 \times 3628$$

② 請B用10000減2674，用3628減1，然後相乘：

$$(10000-x)(y-1) = 10000y - 10000 - xy + x$$

③ 把AB所得的答案相加

$$10000y - 10000 - xy + x + xy$$
$$= 10000y - 10000 + x = 10000(y-1) + x$$

式子演變到這裡，就可以歸納出一個秘訣了。由式子中可看出（$y-1$）的1
0000倍剛好是排在x的前面，而（$y-1$）是（3628－1）＝3627，所以

其答案就是：

$$\underset{y-1}{3627}\ \underset{x}{2674}$$

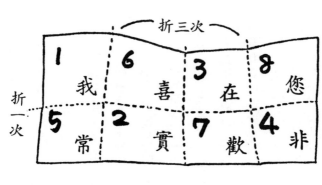

數字的整理學——
最討人喜歡的數字遊戲

首先找來一張紙，然後用色筆謹慎地在上面像圖例那樣寫上「1·我」、「6·喜」、「3·在」、「8·您」、「5·常」、「2·實」、「7·歡」、「4·非」，然後直的折3次，橫的折一次。

把這張紙放在身上等有機會和喜歡的對方在一起時，把它拿出來說要玩有趣的數字遊戲！

「這張紙的數字和文字都是隨便寫上去的，不過要是把它按照順序排好，就另有含意了⋯⋯」

「要怎麼使它們變得有順序，而且到底又會變出什麼意思呢?⋯⋯」

「好吧！我來做給您看。現在麻煩您把這張紙折成3

次，同時使右邊那部分在最上面……。

接著沿對角綫折成三角形，再把三角形對折……

折好以後請再用剪刀把它分成左右兩半，然後左半排在左邊，右半排在右邊……

…

6
•
喜
」
、
『
7
•
歡
』
、
『
8
•
您
』
……呀！你真討厭……」

「呀！？『1•我』、『2•實』、『3•在』、『4•非』、『5•常』、『

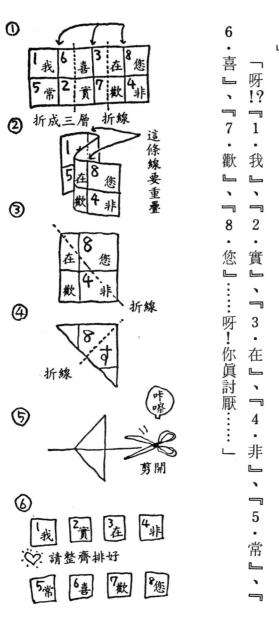

這一招如何呢？如果您不好意思直接向對方表明愛慕之意，用這個遊戲是不是很好呢？

答

做這個遊戲最要注意的是紙張上字的位置，及紙的折疊法，剪刀的方向，最後的排列方法，其中要是有任何一項做錯了，結果就會亂掉。

第三章
透視人心的魔術圖

誰偷吃了蛋糕

在他過生日那天，她買來了一個生日蛋糕。

可是當他晚上打開蛋糕盒時，蛋糕却像圖例那樣缺了一角。

不得了！原本是要向他慶祝生日快樂的蛋糕竟然缺了一角，於是她急得像熱鍋上的螞蟻慌忙地開始要找出那遺失的一角蛋糕……。

各位讀者，您是否也來幫忙找一找看那塊蛋糕到底哪裏去了呢？

答

一般來說我們都比較習慣於垂直方向

的對稱，所以對事物的左右是否對稱的情形很敏感，可是對水平方向的對稱（即上下的對稱）則感覺很遲鈍。

例如0這個字倒映在鏡子裡時我們還是一看就清楚那是0，可是如果A字倒映在鏡子裡時，我們可就很難解讀它到底是什麼字了。

本題中所提出的這個例圖，就是要證明這個事實。

請把該圖倒過來看（轉180度來看），您將發現那只是一塊蛋糕！

酒壺的容量那個多？

圖例中畫著a、b兩個酒壺。

請問哪一個酒壺所裝的酒比較多？

答

大概有很多人都會選擇b吧！

的確！看起來b是比a大。可是請您

再注意看兩個酒壺的壺嘴，是不是a比較

高呢？

b 酒壺內的酒頂多也只能裝到壺嘴高度，再多的話就會溢出來；因此事實上 a 酒壺能裝更多的酒。

鏡中的影像變了

請準備好 2 面鏡子（化粧用的大手鏡也可以）。

現在把其中一面鏡子面向自己。

接著用一根右手的手指放在右邊的臉頰上，這樣您映在鏡中的影像就會變成像圖示的那樣。

然後請把 2 面鏡子排成直角相交的形狀，您再面對著它，同時還是把一根右手的手指放在右邊的臉頰上，您想您在鏡中

的影像會變成什麼樣子呢？

答

在正面放一塊鏡子，然後把右手的手指放到右邊的臉頰上，這樣鏡子中的影像所映出來的那一隻手，看起來好像是左手吧！

不過如果正面放的是排成90度角度的兩面鏡子，那麼鏡子中的影像又大有不同了！

這時在鏡子影像中的那一隻手又會變成是右手了。

這是什麼道理呢？理由很簡單，這是光線折射的原理所造成的。

光線作用的方向就像圖中虛線的方向那樣，從左邊進去的光線會從右邊反射回來，相對地右邊進去的光就會從左邊反射回來。

折紙遊戲——戲弄對方的錯覺

請準備一張長條型的紙條，然後像圖例那樣地把它折成 2 折，並使兩折的長度剛好相差 2 公分。

接著以想要把它折整齊的心情，重新再折一次，結果這一次那另一邊却長了 2 公分。

這真是令人懊惱……。

現在姑且不談這個問題，先來看看這張紙條經過兩次折彎後所產生的兩條折痕

的間隔到底有多大呢？

答

兩條折痕間的間隔也是2公分。

要解答這一個問題，自己親自動手來做是比用尺來量更有趣而且實在。把該紙

條從正中間折成兩半後所得的中央線，距離兩條舊折痕剛好各是1公分。

三爪的叉子和立體三角形—測驗您的立體概念

請仔細觀察例圖，並指出到底在哪一部分有什麼不對的地方。不知道有多少人能回答出這個問題？

至於您，又是否能回答得出呢？

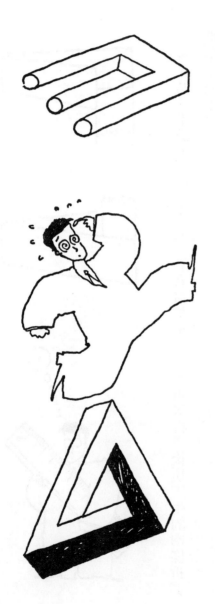

神奇的魔輪

用紙條做成兩個大小相同的紙圈，並用黏膠把它們如圖例般地貼住，然後沿著紙條的中間（圖例中的虛線）剪開，最後會變成什麼圖形呢？（A）

又如果紙圈有3個並按照前述的方法相連，剪開後，又會變出什麼樣的圖形呢？（B）

用黏膠貼住

每個圓圈都做成一樣大小並請沿著虛線（…線）剪開

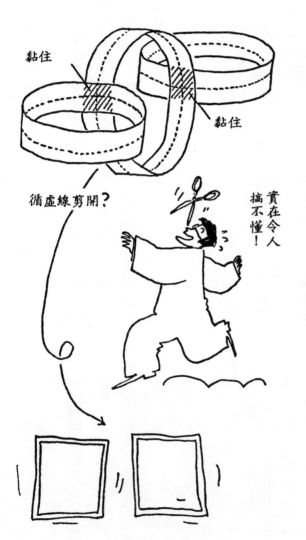

黏住

黏住

循虛線剪開？

實在令人
搞不懂！

(A)會變成一個四角形，(B)會變成兩個四角形。

答

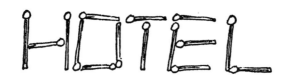

移動1根火柴…

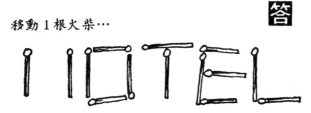

一根火柴棒的挑逗

請用火柴棒排成像圖例那樣的圖形

然後就對心愛的對方說：

「如果有一個不三不四的人要邀您去住旅館，您將會怎麼辦？假如你不答應，那麼請移動一根火柴棒而把答案表示出來。」

答

把H中間那根火柴棒拿開，圖就變成110TEL，意思就變成是「要打110叫警察」了！

奇異的紙架——幾何學的測試

請準備一張紙和剪刀，然後請別人用剪刀把紙剪成像圖例所示的那種圖形。

答

① 沿實線把紙剪開

② 此處倒翻過來

③

厚的書、薄的書

分別反折到對方，所求的圖形就會顯現出來了。

用剪刀沿實線部分把紙剪開，接著把中央的部分折成直立狀，然後把右側部分

只用紙和剪刀是有辦法做到的。

答

可是您自己又覺得如何呢？

吧！」

「只用這張紙和剪刀那怎麼可能呢？至少再拿個漿糊來黏貼或許才有辦法達成

對於您的邀請，大多數大概都會很不以為然吧！

「當我把厚薄各不同的這幾本書翻開，請問封面和書頁所構成的角度，會產生

然後找一個人多的時候，對大家提出一個問題：

首先請準備幾本厚薄各不同的書本。

什麼樣的變化？」

在人越多的時候應該會越有趣吧！

「薄的書角度比較小，厚的書形成的角度較大！」

「不！我認為應該相反……」

事實上到底是那一邊說得正確呢？

答

不管什麼書，不論把它翻開到第幾頁，則A、B、C的角度應該都是一樣的！

現在請從側面來看翻開的書！角度又隨時都是三一・五度！

我們用代數來計算證明！這是稍難了一點，如果您覺得沒有興趣的話，就請改看別題吧！

$$AB = DE + \overset{\frown}{EC}$$

$$BC = BE = DH$$

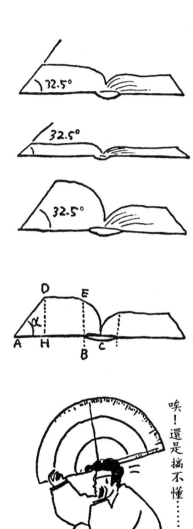

$$tan\ \alpha = \frac{DH}{AH} = \frac{BC}{AB-DE} = \frac{BC}{EC}$$

$$= \frac{BC}{\frac{1}{2} \times \pi \times BC} = \frac{2}{\pi} = 0.6366\cdots$$

$$\alpha = 32.48 \fallingdotseq 32.5$$

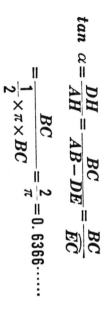

唉！還是搞不懂……

十字軍的旗子

阿拉伯人的旗子

十字軍的旗子——展示機靈腦力

十字軍征服了阿拉伯人後，便把阿拉伯人旗子全部改成十字軍的旗子。

阿拉伯人的旗子，其紋章就是把一面布的中間剪開成圖示那樣。而十字軍的智者只再從這種旗子上剪下2個地方，就把它輕易地變成十字軍的旗子了！

請問這是怎麼做的？

答

請按照圖示那樣地剪開旗面並略移動，然後用針線把它縫起來就好了。

像這個圖形的問題，就是那種只要有

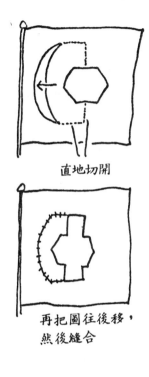

直地切開

再把圖往後移，
然後縫合

一點靈感就可以解答的典型。

那一枝較長——認識眼力的誤差

如圖所示，請問「AB和BC的鉛筆，哪一枝比較長呢？」

答

外表上兩枝鉛筆的長度看起來好像不一樣，但實際上卻是一樣的！

圖Ⓐ

畫出輔助圖使其左右對稱，
就可清楚地看出

那一邊較寬——檢視日常的直覺

首先用火柴棒排出像圖示那樣的圖形。

請問：「A和B兩個空間相比較，您認為哪一邊比較大呢？並請詳細說明其理由⋯」

不信的話，請實際測量一下便知道了。

或許圖上沒有BD線，可能就可以一眼看出，或者是像圖Ⓐ那樣做出輔助圖，這樣應會更清楚才對！

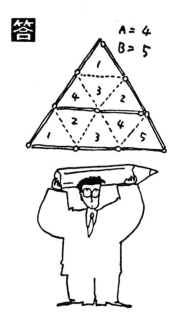

A = 4
B = 5

答

請按照圖例所示地用虛線來分割原三角形，又因為這些都是正三角形，所以答案和理由應該都可以很清楚吧！

A共有4個小三角形，B有5個小三角形，因此B比較大。

您的直覺是不是像答案那樣地準確呢？

第四章
令人迷惑的數學遊戲

是奇數還是偶數

「請在不讓我看到的情況下左右手分別握住奇數和偶數個數的硬幣，然後我可以正確地把它猜出來！」

「真的？好，我們來試試看……」

「首先請把左手的硬幣數乘以2，接著把右手的硬幣數乘以3，然後把這兩個結果相加後的答案告訴我！」

「……總共是24！」

「那麼……左手中的個數是奇數，右手則是偶數！」

「哇！您是怎麼猜中的呢!?……」

答

左手中的硬幣數×2然後加上右手中的個數×3，最後所得的答案如果是偶數，則右手是偶數，左手是奇數。

當然，如果答案是奇數而左手是偶數了，不用說這時就變成右手是奇數了。

現在我們詳細地說明如左：

如果左×2＋右×3結果是偶數。

因為左×2一定會變成偶數，所以右×3應該也是偶數（偶數＋偶數＝偶數）

。右×3要變成偶數那麼（右）本身必須要偶數才可以，即右手中的硬幣數是偶數

。相對地左手中的個數就是奇數了。

如果左×2＋右×3結果是奇數，前面說過左×2一定是偶數，那麼右×3則應該是奇數（偶數＋奇數＝奇數）。右×3是奇數，則（右）本身一定是奇數，即右手中的硬幣數是奇數，相對地左手中的

就是偶數了。

首飾的翻修——算數的陷阱

→13個

共有23粒寶石值……

有一位美女拿著一件鑲著寶石的十字形首飾到一家珠寶店修理。

這位美女同時就當著珠寶匠的面前，點清首飾上的珠寶：

「從上算到下共有13粒寶石，而且即使到中途再向左數也是有13粒寶石哦！」

一直擔心珠寶匠會騙人的她，這才安心地離開。可是首飾修理時，那位珠寶匠還是把它首飾上的寶石偷取了2粒……。

不過等這位美女拿回首飾時，她仍然按照以前的算法來算寶石的個數，而且也

沒發現什麼不對。

請問這位寶石匠是如何在這件首飾上動手腳呢？

答

本來的那件十字形的首飾是在從上面算下來的第8個寶石剛好是左右兩邊的分界點。可是經過翻修後，那位寶石匠則把這個分界點做成是從上面算下來的第9個寶石。這麼一來，按照那位美女的算法，由上而下，或由上至分界點再轉左或右算，同樣都會是13，可是寶石的總數卻是由23粒變成了21粒。

如果那位美女以後還是繼續持這種算法，那麼每修理一次就可能損失2粒寶石，而且乍見之下也不容易查覺得出來。

→13個

第9個

共有21粒寶石

愛過的女性有幾人？

男人一起去喝酒或閒聊時，要想探測對方的風流韻事時，來玩這個遊戲是最好不過了！

首先請準備6張像圖例那樣的卡片。然後：

「喂！老T，你以前總共愛過幾個女人呢？該不會只是一、二位而已罷！這樣吧！現在這裡有寫著許多數字的6張卡片，如果其中有你心中想定的數目，就請把它挑出來。」

「嗯……Ⓐ、Ⓑ……還有Ⓕ！」

「那麼……哈！你總共愛過7位女人對不對！哇！老T你真不簡單呀！」

「噫，你怎麼這樣就知道我心中選定的數字呢!？」

既然是秘密人家總是不願輕易地吐露的。可是如果用這種方法就可以不費吹灰之力地讓對方吐實了！

益智數字遊戲

Ⓐ

51	50	31	30	11	10
54	47	34	27	14	7
55	46	35	26	15	6
58	43	38	23	18	3
59	42	39	22	19	2

Ⓓ

57	56	31	30	21	20
58	55	48	29	22	19
59	54	49	28	23	18
60	53	50	27	24	17
	52	51	26	25	16

Ⓑ

53	52	31	30	13	12
54	47	36	29	14	7
55	46	37	28	15	6
60	45	38	23	20	5
	44	39	22	21	4

Ⓔ

57	56	47	46	37	36
58	55	48	45	38	35
59	54	49	44	39	34
60	53	50	43	40	33
	52	51	42	41	32

Ⓒ

57	56	31	30	13	12
58	47	40	29	14	11
59	46	41	28	15	10
60	45	42	27	24	9
	44	43	26	25	8

Ⓕ

51	49	31	29	11	9
53	47	33	27	13	7
55	45	35	25	15	5
57	43	37	23	17	3
59	41	39	21	19	1

答

從老 T 所選的 Ⓐ 、 Ⓑ 、 Ⓕ 三張卡片中就可以看出他心中所選定的數字一定是 7

。

這個秘訣其實就是隱藏在每張卡片的右下角。即每張卡片最右邊那行的最下面那個數字！我們只要把對方所選的卡片右下角的那個數字相加起來，所得到的結果就是對方心中所想定的那個數字。

本題中Ⓐ卡片最右下是 2 ，Ⓑ卡片是 4 ，Ⓕ卡片是 1 而 2＋4＋1＝7 ，因此對方心裡想的數目是 7 。

至於這 6 張卡片上的數字排列，是古人製作出來的，因此這其實是古時候的數字遊戲！

硬幣也傷腦筋

首先請用硬幣排成像圖示那樣的圖形，然後找一個人來…

② 先右轉再左轉

① 先左轉再右轉

「請不要發出聲音，由下往上算，等進入圓圈時就循著左廻轉算，算到您認爲最適當的地方，就停止。

然後再以你所停住的那個硬幣爲1往回（與前面算的方向相反）算剛才同樣的數。並請記住最後那個硬幣的所在處。

只要你說『好了！』我馬上就有辦法指出你那個最後的硬幣是在哪裡！」

當然等對方算好了以後，他最後算到的那個硬幣果然正確無訛地被指出來。

Ⓐ圖

Ⓑ圖

當對方一臉狐疑還搞不清到底是怎麼一回事時，您則可趁機再邀他重新試一次

「現在我們再試一次看看，不過這次要跟上次不一樣，就是當您算到圓圈內時要先循著右迴轉，然後再往回算（左繞）……」

不用說這次還是把它猜出來！這真的很神吧！一點聲響都不發生，但答案却百

！

猜百中，這要是問硬幣到底是怎麼回事，我看硬幣也會傷腦筋。

答

對方計算的方式如果是在進入圓圈後，先循著左廻轉算然後再反方向算同樣的數，那麼最後停下的那個硬幣一定是A圖箭頭所指示的那個硬幣。

這是因為除了圓圈中算過的硬幣數外，垂直部分的硬幣數共有7個，所以反方向算時，最後一定會算到另一邊的第7個硬幣上。

因此如果對方的算法是先右廻轉再左廻轉，那麼最後算到的那個硬幣則會是在B圖箭頭所指示的那個硬幣上。

這個看起來很容易使人感到迷惑，但若同一時間內玩太多次，就很容易露出馬腳。因此適可而止，才是讓對方對你留有神奇魅力印象的上上之策。

用硬幣測知對方的年齡

首先準備11枚10元的硬幣，並把它排成一列……。

「這列硬幣一共有11枚。現在請一個一個地數，超過11的時候就往回算，一直算到您的年齡數為止，然後您只要告訴我最後還剩幾枚硬幣就到盡頭，這樣我就有辦法猜出您的年齡到底是幾歲！」

「好，我要開始算了……」

「好了嗎!?最後還剩下幾枚呢？」

「還剩下2枚！」

「接著把硬幣數排成9個，然後用同樣的方法再算一次……」

「……」

「那麼……您是20歲囉！」

「……好了！這次是剩下7枚！」

「……」

答

求這個問題解答的方法是把算11個硬

幣時的餘數乘以54，再把算9個硬幣時的餘數乘以44。

然後把所得的數字加起來，再除以99，所得的餘數就是對方的年齡數。

下面我們用代數式來說明：

首先，設定對方的年齡為N。算11個硬幣時的餘數為 r 則：

$N=11m-r$（m為正整數）……①

再設定算9個硬幣時的餘數是S則：

$N=9n-s$ （n為正整數）……②

接下來要把①式②式整理成 $N=99x+y$ 的形式，所以我們要找出9的倍數（

9、18、27……）和11的倍數（11、22、33……）中數值相差為1的數，由比較中

我們得知這兩個數是45和44。因此我再重新來整理①式②式。

再假設：$11m-r=p,\ 9n-s=q$

現在，要求能使 $9p+11q=1$ 時的P、G值。我們得知 $p=5\quad q=-4$

因此：①$9×5=45$, ②$11×(-4)=-44$……Ⓐ

①×45──→$45N=45(11m-r)=99×5m-45r$

②×44──→44N＝44(9n−8)＝99×4n−44s

因爲若根據Ⓐ式來計算②會得到負數，所以

①−② 　45N＝45×11m−45r

−）　　44N＝44×9n−44s

$$N=99(5m-4n)-45r+44s$$

$$=99(5m-4n-r)-45r+99r+44s$$

$$=99(5m-4n-r)+54r+44s$$

然後把尾數的 54r+44s 除以99所得的餘數就是所要求的對方年齡。推理的過程實在是太難了，讀者只要記住最後的式子就可以了。現在用這個式子來計算本題：

Y是2，S是7，所以：

54×2+44×7＝108+308＝416

418÷99＝4……餘20

由此可知對方的年齡是20！

猜測年齡的卡片——製造神秘氣氛

如果對方是10歲到30歲之間的人，那使用這種卡片遊戲一定能夠神奇地把那個人的年齡猜測出來。

首先請準備21張每張各寫有從10到30中一數字卡片。徹底洗過後每7張橫成一行，可排成3行。然後向對方說：

「請指出您的年齡數是在哪一行？」

假如對方回答說是在中間那一列中，那麼就3列牌每列上到下按序各自疊好，然後用另外兩疊上下夾住那一疊有對方年齡在內的卡片。

接著把這已疊成一疊的卡片每列3張地由上往下排成七列即又成為7張一行的三行，然後您再問對方：

「請再指出您的年齡在哪一行！」

假如對方的回答是「在左邊那一行」。

您再把該行由上往下依序把每張疊好，然後放在另外兩疊中，接著再每排3張

重排一次，排完後又是變成有3列，這次您再請對方把年齡數所在的那一列指出來，這樣你就可以猜出對方的年齡了。

答

對方的年齡數，一定是對方第3次所選的那一列的第4張卡片。

測算星期的電腦

「好不容易終於知道了您的生日，現在讓我再來替您算算那天是星期幾吧！」

「哇！連這個您都有辦法算出來嗎？」

「嗯！而且是用心算就可以了！」

「真的那麼厲害嗎？」

「試試看便知！……您的生日是一九六七年7月24日吧！所以，請把一九六七的六七除以4！」

「……結果是16餘了！」

「好！這裡請把16先記在心裡！接著生日那天是24日，因此……好我算出來了！那天剛好是星期日！」

「真的被你說中了吔！那天正是星期日沒錯！哇……這到底是怎麼猜的呢？這麼神奇呀！」

怎麼！各位讀者您是否也覺得不可思議呢？

答

其實要解答這個問題，還必須要懂得如圖所示的這一月份的係數才可以。

首先看對方是西元幾年出生的，然後取年數的後兩位數字並把它除以4求其商數。

對方是一九六七年生的，所以

$67 \div 4 = 16 \cdots$ 餘 3

因為只要求其商數，所以餘數可以不管。不過如果剛好沒有餘數的話，那就表示那一年是閏年，而在計算，2月29日以前出生的人時，必須要把最後求出的答案再減1。

接著把67和16和出生那一天的24相加起來。

$67 + 16 + 24 = 107$

所得的總和在加上出生月所代表的係數。對方是7月出生的，由圖表得知7月的係數是6，所以——

月份的係數

1月 ……	0
2月 ……	3
3月 ……	3
4月 ……	6
5月 ……	1
6月 ……	4
7月 ……	6
8月 ……	2
9月 ……	5
10月 ……	0
11月 ……	3
12月 ……	5

107＋6＝113

接著再把所得的結果除以7

113÷7＝16 …… 餘1

然後只看餘數是多少就可判斷對方的生日是星期幾了。如果餘數是1則是星期一，2是星期二……0的話則就是星期日。

另外還有一個公式也可以求出同樣的結果，這公式是

$$A+B-2C+C'+D±7E=W$$

首先假設A＝出生日，B＝出生月的係數（如果出生年是閏年，則1月的係數

要變成6，2月的係數要變成2），C＝出生年西曆年數後2位數除以4後的商數。C'＝上述的餘數。D＝西曆年數的前2位數如是↓一九××＝0。一八××＝2。一七××＝4。一六××＝6。E＝倍數（即到公式＋7E前的數如果是正數，則7E是使其減後最接近0的正數，如前面是負數，則7E是使其加後最接近零的正數）。最後的W是表示星期。0、1、2、3……跟星期日，星期一……的配合則跟前面的敍述相同。

決定約會時間——正合對方心意

現在的人要彼此見個面除了要說定日期外，還需明確地規定出見面的時間，否則不是見不到人，就是一方讓另外一方等得太久而因此彼此翻臉的事也時有所聞，尤其是男女朋友之間這種等人的事更是會引起軒然大波，畢竟等人尤其是等愛人的那份情景是很不好受的。

那麼要怎樣選定約會的時間呢？假如沒有什麼特別因素的話，我想依對方的方便來做決定那是最討好的，不過，萬一對方不好意思開口時，下面這個方法就可派

上用場了！

首先您準備一張紙然後像鐘錶的面那樣把1～12寫上去，接著向對方說：

「現在，您先在心中想一個您最方便的時間，如果我能把它猜出來，我們就決定在那時見面！」

「好！我就想一個時間吧！」

「現在我要敲打這張紙，而您就配合這敲打的聲數數字，在心中默數到20就停止。不過算的時候不必從1開始，而要從你所決定的那個時間數的下一個數開始算起。例如您心中想的是10點，那您就要從11起算……」

「好，我了解了！開始吧！」

結果當她喊停時，你馬上就可以猜中對方心中決定的那個時間，當然約會的時間也就可以說定了！

各位讀者您是否已經想出來這答案要怎麼做了呢？

您只要記住到對方喊停時總共敲了幾下，然後以逆時針的方向從 7 點鐘的位置往回算相同的數，最後到達的那個數就是所要求的答案了。

例如，假定對方心中想定的時間是 8 點！

這時她會配合著敲擊聲從9開始算到20。這時您剛好敲了12下，所以您就從7、9、8。因此您就可知道答案是8點。

點鐘的位置，以逆時針方向往回數12格，即6、5、4、3、2、1、12、11、10

如果用數式來說明，那就更簡單了！

設 x 是對方心中想定的時間，n是敲擊的次數，則

$$x-(20-n)=x-20+n$$

$$x=20-n$$

本題中敲擊的次數是12次，所以

$$x=20-12=8$$

換句話說，只要記住 $x=20-n$ 這個公式，問題就解決了。

聽聲辨位的數字遊戲——超感覺的神技

假如有人說：「你隨便讀一個字，我就有辦法猜出那是在哪一頁、哪一行的第幾個字。」我想無論是誰都會覺得不可思議，以為對方在吹牛吧！不過事實上這是

絕對有可能的，只要那本書的編排是每頁9行，每行9個字⋯⋯。

有了這種條件的書，然後就可以向別人展示這種超能力了。首先請對方翻到任

意一頁，唸出任意一字然後⋯

「現在請把那一頁的頁數乘以10⋯⋯」

「所得的結果再加25⋯⋯」

「再加上該字所在的行數⋯⋯」

「所得的答案再乘以10⋯⋯」

「然後加上該字的位置數⋯⋯請問最後的結果是多少？」

「⋯⋯最後是15537⋯⋯」

「⋯⋯好，我知道了，答案是第152頁，第8行的第7個字，沒錯吧！」

當然，除非對方說謊，否則是絕對錯不了的！

答

要求出最後的答案，還需要一道手續，那就是最後的總數再減掉250，所得的數

字才能做爲下結論的資料。以下我們用代數式來說明：

首先假設該字所在的頁數爲 x，行數爲 y，則

$$（（x×10）＋25＋y）×10＋字的位置數＝總數$$

$$100x＋10y＋250＋字的位置數＝總數$$

$$100x＋10y＋字的位置數＝總數－250$$

又因爲每一行字數最多9個字，所以字的位置一定是1……9中一字，即確定是一位數而已。由以上的式子我們得出一個結論是：

總數－250 後所得的數中，個位數是表示該字的位置數，十位數是表示該行的位置數，百位數以上則是頁數。

本題中對方的總數是15537，因此

$$15537－250＝15287$$

得知所求是第152頁，第8行，第7個字！

比賽智慧的遊戲

某一位木材商有一天吩咐店裡的學徒說：

「叫3個人去搬3根木材，但每個人都必須接觸到2根木材……」

這要怎麼搬呢？

答

把3根木材捆成3角形，每個人各扛一角，這樣每個人都可以扛到2根木材，

而且剛好是3人扛3根木材。

穩贏不輸的打賭

如果男女朋友一起用餐後，來做這遊戲應該是非常適合的。因這可以用來打賭

：

首先準備13個硬幣，並把它疊成一疊。然後向對方說：

「這一疊硬幣總共有13個，現在我們來做一個比賽，就是每人各拿一次硬幣，

每次拿的硬幣一定要1個或4個以下，換句話說每人每次要拿1個或2個要不然就

是拿3個硬幣，而拿到最底下那個硬幣的人算輸。」

當然既然有輸贏那麼勝敗的代價就可以任定了。因此就可以把平時想要又不敢

說的事，趁此機會用來做賭注。

爲了達到目的，當然先決條件那就是要穩贏不輸才可以。那麼要如何才能穩贏

不輸呢？

答

首先第一個秘訣是一定要讓對方先開始。如果是由自己先做的話，那就要陷入苦戰了！

那麼能夠設計到使對方先開始做以後，又怎麼做才能穩操勝算呢？這點我們從結論來回溯，可能比較好說明。

必勝的秘訣是最後剩下5個硬幣時，剛好輪到她拿硬幣，這時不管對方怎麼做，最後那個硬幣定會被對方拿到！

現在我們來分析剩下5硬幣又輪到對方出手時，我們應付的方法：

①假如對方只拿1個硬幣，那麼我們就拿3個硬幣，結果再輪到對方拿時就只剩一個硬幣了。

②假如對方拿2個硬幣，那麼我們也拿2個，最後還是剩下1個硬幣。

③假如對方拿3個，那麼我們就拿1個，結果還是會剩下一個硬幣。

如此我們定可穩操勝算了！

除了用13個硬幣可以做這樣的遊戲外，另外只要個數是（即5＋4n、n是自然數）9、13、17、21……等也可以。

雙重震撼的數字遊戲

單猜一個人的年齡，前面我們已經介紹了很多種方法。可是要是對方有2個人，那麼有沒有辦法一次就分別猜出他們的年齡呢？

有！這個方法是這樣的：

首先請那兩人用彼此的年齡排列成一個4位數！然後請他們依下列規則加以計算：

「根據所做出的4位數。首先寫出位在千位的那個數，接著寫出千位到百位的那2位數，最後寫出千位到十位的3位數，然後把這3個數加起來……」

「再把所得到的答案乘以9，所得的結果假設爲甲。」

「另外請再把前面做成的那個4位數的各個數字分別相加起來，假設這結果是

乙……現在請把甲和乙到底是多少說出來就可以了……」

得到對方的答案以後，對方的年齡就可以判明出來了！

答

首先假設對方有一人是24歲，另一人是21歲！

因此他們的年齡所做成的4位數是2421或2124。如果我們以2124做例子，那麼它的千位數是2，千位到百位的數是21，千位到十位的數是212。

現在我們用代數符號來做比較，假設千位數是A，百位數是B，十位數是C，箭頭（→）後面是實例計算，則：

① 千位數是：

A × 1→2（實例）

② 千位到百位的數是：

A × 10＋B × 1→21

③ 千位到十位的數是：

奇異的數字魔術

這是一項很能使別人對你更加矚目的數字遊戲，也有人稱它是超神秘的記憶數

⑥再加上原 4 位數數字分別的和

999 A＋99 B＋9 C＋（A＋B＋C＋D）→2115＋（2＋1＋2＋4）＝2124

（999＋1）A＋（99＋1）B＋（9＋1）C＋D＝1000 A＋100 B＋10 C＋D＝2124

由此可知其中有一位是 21 歲，另一位是 24 歲！

⑤把這結果乘以 9

（ 111 A＋11 B＋C ）×9＝999 A＋99 B＋9 C→235×9＝2115

④把這三個數互相加起來：

上式分解後：

（A×1 ）＋（A×10＋B＋1）＋（A×100＋B×10＋C ）→2＋21＋212＝235

A＋10 A＋B＋100 A＋10 B＋C＝111 A＋11 B＋C→235

A×100＋B×10＋C×1→212

當您和對方約會時，是玩這一項遊戲的大好時機，首先你要這樣向對方說：

「請您在紙上任意寫出幾個2位數，然後我要在後面任意加上一些數字，寫完後，我不用看紙就可以把那些數字正確地背誦出來……」

假設對方在紙上寫了25、87、36、63、39等5個2位數，你就在其後面任意（？）加上一堆數字，例如：

25（33695493）、87（59437011）、36（4482022）、63（17853 8190）、39（741561785）

接著你就把紙張交給對方，並且一字不差地把剛才寫的數字完全正確地背誦出來!!

!

答

其實方法很簡單。

例如對方寫的2位數是25，那麼首先您就把它加8，25＋8＝33，接著把33反過來變成33，並接在25的後面，數字就變成2533……至於接下去的數就是要看

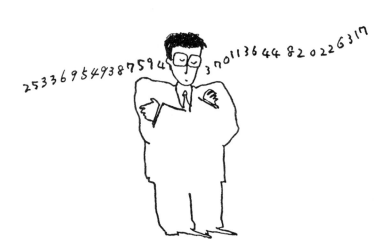

前面2位數的總和而來定了，3＋

3＝6，所以接下去數列就變成2

5336……。

　　萬一前2位的數字相加等於或

大於10時就取其個位數。例如87↓

8759……因5＋9＝14所接下

去就是8759594……。

　　也就是看起來好像是亂寫的數

字，其實是有規則的，而只要牢記

這個規則，那麼即使再長的數也背

誦得出來……。

第五章 易產生錯覺的數字遊戲

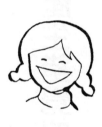

天才練習機

事先在一個火柴盒裡的背面寫著像圖例的數字，然後再把火柴盒恢復原來的形狀。

找到玩這個遊戲的人時，再慢慢地一個數字一個數字地推出來給對方看，並請他用心把這些數字加起來，然後說出最後的總和是多少！

答

這個問題看來很單純又簡單，只是把幾個數加起來就可以了。可是偏偏很多人都會出差錯！

根據統計有很多人最後都會回答說「總共是五千」。可是請仔細地計算一下，您就可發覺答案應該是4100而絕不會是5000。「愈是容易的事，越會出錯」您是否同感呢？

你喜歡那一種蔬菜——聽音知心術

紅蕃茄

白色的大頭蘿蔔　蕃薯

鮮嫩清潔的野菜苗

蘿蔔　新鮮的全枝蘆筍

請準備畫有像圖例那些蔬菜的圖畫紙，然後再對女朋友說：

「靠這張蔬菜圖畫紙，我就有辦法猜中你喜歡什麼樣的蔬菜！說不定結婚以後我就可以幫妳去買菜！」

「現在請從這張畫中，決定一樣妳最喜歡的蔬菜！」

對方決定好了以後，請她把眼睛閉起來，再對她說：

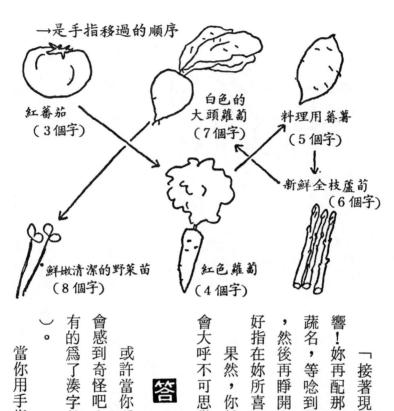

→是手指移過的順序

紅蕃茄
（3個字）

白色的
大頭蘿蔔
（7個字）

料理用蕃薯
（5個字）

新鮮全枝蘆筍
（6個字）

鮮嫩清潔的野菜苗
（8個字）

紅色蘿蔔
（4個字）

「接著現在我要用指頭在紙上敲出聲響！妳再配那響聲在心中默念著那喜歡的蔬名，等唸到最後一個字時，請說『停』，然後再睜開眼睛，這時我的手指就會剛好指在妳所喜歡的那樣菜的圖上！」

果然，你真的辦到了！這時對方大概會大呼不可思議吧！

答

或許當你看到圖上這些菜的名字多少會感到奇怪吧！事實上這就是本題關鍵（有的為了湊字數難免滯澀，這點還請包涵）。

當你用手指敲時，第1響和第2響可

骰子的速算術——超快速的計算力

以隨便敲，第3響就從紅蕃茄開始，然後依著圖示的箭頭指示敲指下去，等對方喊停時，手指指的蔬菜，就會剛好是對方心中選定的那一樣蔬菜。

如果你想要大大地嚇唬別人的話……那麼請做三個特製的骰子，這些骰子的特徵是在於每一面都刻有一個3位數的數字，其詳細情形則如下表：

每一個骰子都有6個面，這裡所說的正面反面是指上下相對的那兩個面。

這個遊戲使您可以很快地算出任何三面或其反面3個數字的總和！

假設對方搖出的骰子是975（第①個骰子）644（第②個骰子）897（第③個骰子）。

等骰子都搖定了以後，你一看出現的三個數字，馬上就可回答：

「全部加起來是2516……相對地三個骰子反面的數總和則是1405……」

「哇，你不是在胡扯吧！難道你已把骰子每一面的數字都背起來了嗎！」

第①個骰子 ⎱ 975 874 773 ⎰ ↑正面
　　　　　 ⎱ 470 571 672 ⎰ 反面

第②個骰子 ⎱ 846 745 644 ⎰ ↑正面
　　　　　 ⎱ 341 442 543 ⎰ 反面

第③個骰子 ⎱ 897 796 695 ⎰ ↑正面
　　　　　 ⎱ 392 493 594 ⎰ 反面

可是事實上答案就是如此！

答

很明顯地這裡面一定有什麼訣竅。

首先請把所出現的三個數975、644、897的最後一個數字加起來，即

5＋4＋7＝16。

再把所得加9則：16＋9＝25。

利用16和25這兩個結果數排列成2516，它就是這三個數的總和了！

接著要計算壓在下面外表看不出來那一面數字的總合，其算法是這樣：

首先，用30減去表面三個數最後那三個尾數的和，即5＋4＋7＝16，以30減

16，結果是14。接著再用所得的結果減9得到差數是5，即05。

因此那三個反面的數總和是1405。

很玄妙的一道數字遊戲吧！不用說這最主要的關鍵還是在於骰子各面數字的安

排。

下面我們就用代數式來做一簡單的說明吧！

（一）假設第①個骰子上六個數的最後那個數字為a（a＝0、1、2、3、4、5），則這個骰子的六個數就分別是：

（470＋101a）而且其上下相對兩面的數相加後的那個數字是5。

（二）假設第②個骰子上六個數的最後那個數字為b（b＝1、2、3、4、5、6），則這骰子的六個數就分別是（240＋101b）而且其上下相對兩面的數相加後，和數最後的那個數字是7。

（三）假設第③個骰子上六個數的最後那個數字是c（c＝2、3、4、5、6、7），則這骰子的六個數就分別是（190＋101c）而且其上下相對兩面的數相加後，和數最後的那個數字是9。

於是這樣的3個骰子每次所搖出來的3個數的總和一定是：

（470＋101a）＋（240＋101b）＋（190＋101c）＝900＋101（a＋b＋c）
＝100（a＋b＋c＋9）＋（a＋b＋c）

再根據這個結果可知：

個位數和十位數是……$a+b+c$

百位數以上的數是……$a+b+c+9$

又其 3 個相對面的數的總和則是

個位數和十位數是……$(5-a)+(7-b)+(9-c)=21-a-b-c$

百位數以上的數是……$30-a-b-c$

因此本題的答案只要根據這種公式，自然很快地就可以算出！

電子計算機的遊戲

請準備一台電子計算機。從零開始雙方交互加上從 1 到 3 中的任一數字，而以最先使總數變成 21 的人為勝方。

除非對方知道玩這種遊戲的技巧，否則絕對是穩輸不贏的。

那麼這要怎麼做呢？

答

要想最先達到21，則只要伺機給對方1、5、3、13、17這樣就可以穩操勝算了！

因此假如您先做時，只要按出1，勝負就可決定了。而萬一您是後做時，只要在中間伺機把數字做成5、9、13、17，這樣也一樣可贏得比賽！

不過萬一對方也懂得這個訣竅，那麼事情可就無法盡如人意！

除法遊戲──神速的心算

這個遊戲是請對方任意提出一個三位數，我們馬上就有辦法找出一個數將它除盡，並且連續用三個數來除，最後的結果一定會回復到原來的數！

「好！現在請用這台電子計算機按出一個任意的3位數！」

「然後再把這個數重複一次！例如剛剛按出的數是123，則再重複一次123，即使數變成123123的六位數！」

「做好了！」

「那麼首先要用哪個數來除呢？……啊！對了，請先用7除看看！」

「啊！剛好可以除得盡！」

「嗯！接著……再用11來除……」

「呀！又可以除盡！……」

「最後再用13來除，應該還是可以除得盡！」

「哇噻！眞的不但除得盡，而且所得的商數正好就是剛剛任意寫出的那個三位數哩！」

答

其實不管對方選出哪一位三位數，再重複一次而變成的六位數，一定可以被7、11、13除盡，而且最後所得到的結果，也必定會回到最初的那個三位數。

因為一個三位數把本身重複一次後所變成的六位數，其數值一定是原三位數的一○○一倍。

而 $7 \times 11 \times 13$ 所得的結果正是一○○一，因此用上述方法所得出的六位數用7、11、13除了以後，一定會得到原來的那個3位數。



數字的顛倒遊戲——騙術的運用

拿出一台電子計算機，事先按出 1313131313 這個數字，然後拿給同事或朋友看！並說：

「來，請你們看清楚，現在我只要再按一個按鍵，就會使這個數字顛倒過來……」

於是您再往「＝」（等於）那個按鍵按下去，果然剛才「1313……」的數字，瞬間就變成 31313 131。

「你們看數字不是顛倒過來了嗎？」

噫！？這又是怎麼一回事呢？

答

這是一種騙術，而毫無技術可言！

就是當您在按出1313131313前，事先就要按1818181818和「＋」，因此當您再按下「＝」鍵時，就相當於是1313131313＋1818181818，其結果是3131313131而這剛好就是1313131313的相反。

計算機的查詢——猜出生年月日的遊戲

俗話說「射將要先射馬！」「擒賊先擒王」。

譬如要交牢一位女朋友，不妨也去探聽女父的生日，然後趁機送禮物去討取歡心，或給他一點好印象，這樣以後就比較好「辦事」了！

為了避免問得太唐突，因此下面這招數字遊戲可以幫助你獲得這方面的資料！

首先你給對方一架計算機，然後：

「現在請把妳父親出生那一年的數字按出來！」

「嗯！好了！這要做什麼呢？」

「妳先別管！只要照我說的做就好了！首先加上80，再乘以4，然後加32，最後再乘以25⋯⋯」

「⋯⋯」

「接著再加上妳父親出生那一月的月數⋯⋯」

「然後乘以20，減136，再乘以5再加上出生日的日數，再加365，請問還剩多少？」

「⋯⋯最後是950203

「……」

「嗯……好，我知道了！令尊的生年月日是，民國7年5月18日，對不對？」

當然這百分之百是對的！問題是，這是怎麼一回事呢？

答

這道問題因為是用計算機算的，所以其式子跟算數式有一點出入，請多加注意

！

首先假設如果女父的生年月日是民國7年5月18日，那麼依照題目的敍述可得

數式爲：

$$\boxed{7} + 80 \times 4 + 32 \times 25 + \boxed{5} \times 20 - 136 \times 5 + \boxed{18} + 365$$

出生年　　　　　　　　出生月　　　　出生日

由上列數式計算的結果得知其答案正是950203，而這也就是女方最後回

答出來的數。

這裡最重要的是最後得出的這個答案還要減去879685，這也就是本題的

最大關鍵所在！

95020 3減87968 5後，得70518，而根據所得的數字由後面每二位數為一組可得18、05、07，再依次配上日月年，則可得7年5月18日，這也就是女父的生年月日了！

至於8796 58這個數字又是怎麼得來的呢？

這只要把前面式子中和年月日無關的數字總和計算看看，其結果不正是879658嗎？

換句話說就是把式子的答案減去這些無關的數字，剩餘的數字再由後往前每兩位數為一組地做成判斷資料。

猜測對方的身高

假如您想買一套衣服送對方，而又不好意思當面向對方詢問身材的大小，這時候，不妨請對方來玩這個計算機的數字遊戲！

首先把計算機交給對方，然後：

「請把妳身高數值的平方，減去身高數值減一後的平方，請問最後的結果是多少？」

假說對方的身高是153公分，則依照上述的說法是：

$$153^2 - (153-1)^2 = 23409 - 23104 = 305$$

「……答案是305……」

只要對方沒算錯，那麼根據這個數字你就可以確切地知道對方的身高了！

答

其實得知最後的答案後，還要再經過一番計算。那就是要把該答案加1然後除以2。即：

305＋1＝306　　306÷2＝153

最後得出的結果153這才是對方的身高！

現在我們用代數式來說明本題的原委：

假設對方的身高是 x，則：

$$x^2-(x-1)^2$$

接著再加上以後還要計算的步驟，即：

$$\left[\,x^2-(x-1)^2+1\,\right]\div 2=\frac{x^2-(x-1)^2+1}{2}=\frac{x^2-(x^2-2x+1)+1}{2}$$

$$=\frac{x^2-(x^2-2x+1)+1}{2}=\frac{x^2-x^2+2x-1+1}{2}=\frac{2x}{2}=x$$

由此可知囉囉嗦嗦地計算了一大堆，結果最後又回到原來的假設，也就是對方的身高！

當然你也可利用同樣的方法，來測算對方的三圍或體重……等資料。

驚奇的記憶術

「這一本書我已經讀得滾瓜爛熟了！哪一頁寫有哪些東西，也都記牢了！」

有些時候能夠這樣自吹自擂一番也是大快人心的！當然朋友中聽了這些話必有人會不服氣而想試一試真假：

「好！那我隨便翻一頁來試試看吧！」

「這樣做太單調無趣了！要試的話，就順便加上一點數字遊戲來做吧！」

「要怎麼做呢？」

「……首先你先寫出一個4位數，再把那個數顛倒過來成另一個4位數，然後大數減小數，求出其差，最後把差數的各個數字分別加起來，再把答案說出來……

」

「哇噻！你真的全部都說中了耶！」

「那麼請你打開第18頁……其中的內容是……」

「好！我來做做看……最後的答案是18……」

答

假設對方所寫出的4位數是3264。則其顛倒數是4623，因4623數值較大，所以

4623－3264＝1359

接著把這個差數的各個數字分別相加：

1＋3＋5＋9＝18

於是再請對方翻開第18頁，然後你再把第18頁的內容背誦出來給對方聽。

這個問題最主要的關鍵是在於依照上列計算方法所計算出來的結果，不管對所選的4位數為何，最後的答案一定是9、18、27、36等的其中之一。

正因為如此，所以你只要把9、18、27、36等頁的內容背記起來就萬事OK了！

如果覺得一下子要背記4頁太麻煩的話，那就只背記第9頁就可以了！因為18、27、36其數字再分別相加起來最後的結果還是等於9……。

變形蟲的細胞分裂

首先你要向大家聲明說：「假設變形蟲的細胞是每分鐘分裂一次」，而把一隻變形蟲放進一個試管，等這支試管全部被變形蟲塞滿時，共計花了一個小時。

現在把同種類的二隻變形蟲放入同樣的試管中，請問要花多久的時間，變形蟲才會塞滿試管？」

問題一講完，你就要別人馬上做答……。

答

恐怕很多人在一剎那間都會回答說是「30分鐘」吧！可惜這是錯的！

讓我們仔細想想變形蟲的分裂情形是：一隻變形蟲1分鐘後就變成2隻，2分鐘後就變成4隻，3分鐘後就變成8隻……因此如果一開始就放進去2隻變形蟲，那就只比原來的快一分鐘而已，所以答案應該是59分鐘！

圓盤的中心測試——迅速而正確的測量術

突然拿出一個圓盤子，您是否能馬上知道其中心點的正確位置呢？

或許有人一看馬上就有辦法指出中心點，但那到底是真正的中心或只是一個概略的位置，就不得而知了！

一個均衡的圓盤，用牙籤從中心點把它頂起來應該不會掉下來。

那麼在不用尺或圓規的情況下，您有沒有辦法精確而又迅速地量其中心點呢？

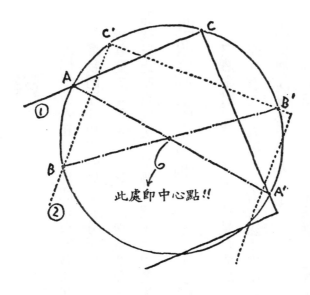

此處即中心點!!

答

只要用一張名片，像圖示那樣地測量，就能精確而又迅速地測出圓盤的中心。

首先把名片如①所示地放在圓盤上。

接著以盤子的邊緣和名片一角的交接點C為軸心，把名片兩邊和圓盤邊緣的交叉點A和A'連結起來。

然後拿開名片，再擺放成②的樣子，並連結B和B'，這樣AA'和BB'的交叉點就是這個圓盤的中心點了！

不信的話，用牙籤從那個點把盤子頂起來試試看便知道了！

只愛生男不生女——數的平衡感

「養兒防老」、「女大不中留」，因此雖然男女一樣好，但在老一輩人的心中，「生個男孩」畢竟才是他們最大的期望！

假如說大家都是只愛生男不生女，那麼到最後會不會出現全都是男性的男人國，或全都是女性的女人國呢？

答

生男生女的比例，其實再怎麼樣還是五分五分的！即其概率都是各50％而已。

因為在孩子還沒有出生以前，我們只能說不是生男便是生女，所以其比例是五分五分。

對於那種生了男孩就再也無法生育的女性，我們姑且不論！而要是一般正常的婦女，不管是初次生產的女性或一直都生女嬰的女性來說，她們都還是擁有繼續生產的權利。

而且這些女性所要生產的嬰兒，其性別的概率還是各占50%。因此說「男人國」或「女人國」的那種現象應該是不可能在自然界中產生！

第六章

令人驚異的數字排列

怎麼少一元——似是而非的問題

在一篇名叫「阿房列車」的小說中，有這樣的數字遊戲。

「三人一起投宿在一家客棧。因為住宿費是三十元，所以每人就各拿出十元湊齊三十元，交給帳房！

後來帳房說要給給這三位客人一點優待，就是住宿費要少收五元，於是就叫女服務生拿五元去退還給他們！

可是這位女服務生拿到錢後，就心生貪念，從中貪污了二元，也就是只拿三元去還給客人。

於是，三位客人每人又拿回一元。換句話說，他們每人各付了九元的住宿費。

那麼，三個人各付了九元，即 3 × 9 ＝ 27，再加上女服務生所貪污的二元，一共算起來也才只有29元而已，這樣豈不是少了一元了嗎!?」

這到底是怎麼一回事呢？

答

我們把這個問題重新整理一下就是：

住宿費原本是30元，後來退5元，但這5元中却又被貪污了2元，於是變成住宿費是27元，可是這麼一來住宿費再加上被貪污的那2元，結果是等於29元而却不是30元。

如果依照這樣的敍述來做代數式的話：假設 x 是住宿費，那麼：

$$x-3+2=x-1$$

可是這樣明明 x 應該是30，但現在却變成29，顯然其中必定有錯。

事實上其正確的代數式，應該是：

$$x-5+3+2=x$$

$x-5$ 這是優待後的住宿費，然後有3元退回來，而2元被貪污了，這樣子想就不會少掉1元了。

數字的占卜術

喜歡1的人個性剛直，喜歡2的人待人親切，喜歡3的人性情溫和⋯⋯。

首先你要像這樣從1到10把每個數字隨便做幾句占卜論斷，然後給同伴看，再

對她說：

「現在您選一個最喜歡的數字，我們來做一個計算遊戲，如此就可以看出您所

說的是眞是假！」

「嗯⋯⋯好！我選好了！」

「那麼，現在請用123456789乘上3再乘上9看看⋯⋯」

「唉！怎麼不用123456789呢？爲什麼獨獨要把8抽掉呢？」

「因爲8看起就好像是兩個3的合字，有重覆的意思，所以要把它抽出來！」

「好奇怪的理由呀！」

「總之，您先把計算式的結果計算出來看看是否會有3的出現，然後在說吧！

⋯⋯」

喜歡 1 的人 12345679 ×（1×9）
　　　　　 =111111111

喜歡 2 的人 12345679 ×（2×9）
　　　　　 =222222222

喜歡 3 的人 12345679 ×（3×9）
　　　　　 =333333333

喜歡 4 的人 12345679 ×（4×9）
　　　　　 =444444444

喜歡 5 的人 12345679 ×（5×9）
　　　　　 =555555555

喜歡 6 的人 12345679 ×（6×9）
　　　　　 =666666666

喜歡 7 的人 12345679 ×（7×9）
　　　　　 =777777777

喜歡 8 的人 12345679 ×（8×9）
　　　　　 =888888888

喜歡 9 的人 12345679 ×（9×9）
　　　　　 =999999999

喜歡 10 的人 12345679 ×（10×9）
　　　　　 =111111110

答

「……333333333333333333。呀！全部的數字都是 3 啊！」

「呀！您果然是真的喜歡 3 這個數字！」

速算力——讓對方加深印象

首先你要使對方與起競賽的意願。

「我們來比賽從 1 加到 100，看誰算得快！」

「恐怕你早就算過了吧！」

「怎麼會呢？好吧！那麼隨便您講個數字好了，我們就來比賽從 1 加到那個數，看誰算得快又準！」

「OK！那麼就從 1 加到……76 吧！」

「嗯……好了！結果是 2926！」

「噫！真的算得這麼快？來再試一次吧！……這次是從 1 加到 35……」

「……算好了，是 1431。」

這簡直令人不可思議的速算力嘛！

答

如果最後的那個數是偶數時⋯⋯

例如是 1～76 的情形。就把從 1 到 76 的數，配成和是 77 的兩個數爲一組。也就是：

$$
\left.\begin{matrix}
1 - 76 \\
2 - 75 \\
3 - 74 \\
4 - 73 \\
5 - 72 \\
\cdots\cdots
\end{matrix}\right\}
$$

又因爲 76 的一半是 38，所以可知上述的情形共有 38 組。因此從 1 加到 76，其總和就相當於是 38 個 77，也就是 77×38＝2926，簡單地說從 1 加到 76，其總和是

$$
\frac{76 \times 77}{2} = 2926
$$

又，如果最後那個數是奇數的時候⋯⋯

例如從 1 加到 53 的情形，跟前面的道理一樣，我們也可以將 1 到 53 的數配成和是 54 爲一組的情形，即：

$$\left(\begin{array}{l} 1 - 53 \\ 2 - 52 \\ 3 - 51 \\ 4 - 50 \\ 5 - 49 \\ 6 - 48 \\ \cdots\cdots \end{array}\right)$$

因53的一半是26.5，因此可知共可得26.5組和是54的數，所以從1加到53，其總和就是54×26.5＝1431，同理：

$$\frac{53 \times 54}{2} = 1431$$

由上述看來不管最後那個數是奇數或偶數，其總和的算法都是一樣，即：

$$\frac{n \times (n+1)}{2} \qquad n：是最後的那個數$$

乘法的訣竅

「現在來比賽乘法的計算，53×57等於多少呢？」

這時一定很多人會拿起紙筆計算起來……。

可是像這種題目，為用算呢？一看就是知道它的結果一定是３０２１，不信的話，您不妨算算看！

為什麼說一看就知道結果呢？

答

首先個位數的３和７相乘是２１，然後根據這個數字就可以展開速算的技術了！

這種技術可以說是秘訣中的秘訣了！將十位數的５加１（５＋１＝６），然後５×６＝３０，再把３０擺在２１的前面，變成３０２１，而這就是所求的答案了！

$$\begin{array}{r} 53 \\ \times 57 \\ \hline 21 \end{array}$$

上述的做法是有理由根據的，以下我們就來簡單地說明！

首先把乘數和被乘數做成代數式：

$$53 = 10 \times 5 + 3 \cdots\cdots 10A + B$$
$$57 = 10 \times 5 + 7 \cdots\cdots 10A + D$$

$$\begin{array}{r} 53 \\ \times 57 \\ \hline 3021 \end{array}$$

另外還要補充一點的是這問題中必須個位數相加的和要等於10即 $B+D=10$。

接著我們再來看看，這二個代數式相乘後的結果：

$(10A+B)(10A+D)=100A^2+10A(B+D)+BD$

又 $B+D=10$，所以

$(10A+B)(10A+D)=100A^2+100A+BD=100A(A+1)+BD$

由這個式子可知 B×D 就是答案的個位數和十位數，A×（A+1）就是百位數以上的數字，換句話說，就是：

$100A(A+1)+BD=100\times5(5+1)+3\times7=100\times30+21=3021$

$$\begin{array}{r} 63 \\ \times\,48 \\ \hline 3024 \end{array}$$

不過某些情況像63×48，雖然 B+D 並不等於10，但仍然可利用上述的公式來計算即 3×8＝24 為答案個位數和十位數，而6×（4+1）＝30就直接放在24前做百位數以上的數，所以63×48的答案是3024。

$$\begin{array}{r} 76 \\ \times\,34 \\ \hline \times\;2824 \\ \bigcirc\;2584 \end{array}$$

另外，像76×34的情況也是有所不同的！照前面的秘訣來計算 6×4＝24 而 7×（3+1）＝28則答案應該是2824的，但這卻是

錯的，因為正確的答案是2584。

由此看來這裡所提出的乘法秘訣豈不是有待商榷了嗎？

現在請再看看上面的這個乘法計算，再比較一下前面的代數式，便可得知，只要符合 $BC = A(10 - D)$ 這個條件時，這裡提出的乘法秘訣還是有效的。

$$AB$$
$$\times CD$$

例如53×57中 3×5＝5×（10－7），所以可以成立。63×48中 3×4＝6（10－8），所以也照樣可以成立！

但是76×34中 6×3和7×（10－4）並不相等，因此就無法成立了！

所以在 $AB×CD$ 的乘法中，如果

$BC＝A(10－D)$

可以成立的話，B和D的乘積則是個位和十位的數，A和（C＋1）的乘積就是其百位或以上的數。

$10A＋B$（題目中的 $53＝10×5＋3$）

$10C＋D$（題目中的 $57＝10×5＋7$）

則：

$(10A＋B)(10C＋D)＝100AC＋10AD＋10BC＋BD$

這裡假如 $BC＝A(10－D)$ 代入，則

$(10A＋B)(10C＋D)＝100AC＋10AD＋10A(10－D)＋BD$

$＝100AC＋100A＋BD$

從這個式子可知B×D的積是個位和十位的數，而A×（C＋1）的積是百位或其以上的數。現在再把原來問題的數代進這個式子來看：

$100A(C＋1)＋BD＝100×5(5＋1)＋3×7＝100×30＋21＝3021$

可證明其結果是正確的！

眼算——簡直不可能的奇蹟

$$1 \times 99 = 99$$
$$2 \times 99 = 198$$
$$3 \times 99 = 297$$
$$4 \times 99 = ?$$
$$5 \times 99 = ?$$
$$6 \times 99 = ?$$
$$7 \times 99 = ?$$
$$8 \times 99 = ?$$
$$9 \times 99 = ?$$

請用一張紙寫出像圖例中所示的那些數字。

然後自豪地對別人說：

「只要用眼睛看就有辦法馬上說出答案……」

這要怎麼算呢？

答

把個位數一次減1，十位數保持不變，百位數則一次加1……這樣當然只要看不用算就可以得知答案了……

超神速的計算

當朋友聚在一起時，很適合來玩這一道數字遊戲。

首先在紙上寫出如圖所示的數列

。

答

$$1 \times 99 = 99$$
$$2 \times 99 = 198$$
$$3 \times 99 = 297$$
$$4 \times 99 = 396$$
$$5 \times 99 = 495$$
$$6 \times 99 = 594$$
$$7 \times 99 = 693$$
$$8 \times 99 = 792$$
$$9 \times 99 = 891$$
$$10 \times 99 = 990$$
$$11 \times 99 = 1089$$
$$12 \times 99 = 1188$$

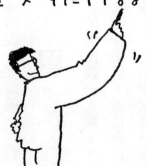

數字山（一）

請在紙上寫出如圖示的數列，然後找同伴來比賽計算能力。當然假如知道秘訣的話，就易如反掌了！

$(1+7+5+7+6)^8=$

$(3+9+0+6+2+5)^4=$

$(6+1+4+6+5+6)^4=$

$1^3+2^3+3^3+4^3=$

「現在我們大家來比賽，看誰先算出這些式子的結果。」

這些式子猛一看好像是非常簡單，可是要是用普通的方法來計算的話，即可就麻煩了！不過卻有秘訣，可以使您「技」驚四座地得到答案！

您是否已經看出了這個「絕招」了呢？

$1 \times 1=$

$11 \times 11=$

$111 \times 111=$

$1111 \times 1111=$

$11111 \times 11111=$

$111111 \times 111111=$

$1111111 \times 1111111=$

$11111111 \times 11111111=$

$111111111 \times 111111111=$

$$(1+7+5+7+6)^3 = 17576$$

$$(3+9+0+6+2+5)^4 = 390625$$

$$(6+1+4+6+5+6)^4 = 614656$$

$$1^3+2^3+3^3+4^3 = (1+2+3+4)^2 = 10^2 = 100$$

另式　$(8+1)^2 = 81$

$(5+1+2)^3 = 512$

$(4+9+1+3)^2 = 4913$

答

$$1 \times 1 = 1$$

$$11 \times 11 = 121$$

$$111 \times 111 = 12321$$

$$1111 \times 1111 = 1234321$$

$$11111 \times 11111 = 123454321$$

$$111111 \times 111111 = 12345654321$$

$$1111111 \times 1111111$$
$$= 1234567654321$$

$$11111111 \times 11111111$$
$$= 123456787654321$$

$$111111111 \times 111111111$$
$$= 12345678987654321$$

只要算出乘數中1的個數有幾個，如有3個就從1寫到3，如有8個就從1寫到8，然後再遞減到1，這樣所得到的數就是所求的答案了！

數字山（二）——讓對方自嘆弗如的計算力

假如你用這些計算式找人家比賽計算能力，在對方算出2～3題時，知道技巧的您，恐怕已經完全算出所有的答案了！……

```
        1×8+1=
       12×8+2=
      123×8+3=
     1234×8+4=
    12345×8+5=
   123456×8+6=
  1234567×8+7=
 12345678×8+8=
123456789×8+9=
```

數字山（三）——數字的推擠遊戲

```
       1×9+2=
      12×9+3=
     123×9+4=
    1234×9+5=
   12345×9+6=
  123456×9+7=
 1234567×9+8=
12345678×9+9=
```

㈡ 答

首先，先看式子中的第一個數（1、12、123……）的最後那個數字是多少，並以此爲所求答案的位數，如123的最後是3所以可確定答案是三位數。

至於答案的數值則由9往後退的三位數即987，就是所求的答案。

再例如1234最後是4，則答案爲9876。

$$1 \times 8 + 1 = 9$$

$$12 \times 8 + 2 = 98$$

$$123 \times 8 + 3 = 987$$

$$1234 \times 8 + 4 = 9876$$

$$12345 \times 8 + 5 = 98765$$

$$123456 \times 8 + 6 = 987654$$

$$1234567 \times 8 + 7 = 9876543$$

$$12345678 \times 8 + 8 = 98765432$$

$$123456789 \times 8 + 9 = 987654321$$

㈢ **答**

只要知道這些式子的答案位數是式子中所加數的數值，例如第一式中的加數是2，則可知其答案是二位數。

而且答案的個位數值都是1。

這樣要求這些式子的答案豈不是很簡單了嗎？

$$1 \times 9 + 2 = 11$$
$$12 \times 9 + 3 = 111$$
$$123 \times 9 + 4 = 1111$$
$$1234 \times 9 + 5 = 11111$$
$$12345 \times 9 + 6 = 111111$$
$$123456 \times 9 + 7 = 1111111$$
$$1234567 \times 9 + 8 = 11111111$$
$$12345678 \times 9 + 9 = 111111111$$

在第㈡與第㈢的數字山遊戲中，似乎都和「1」有關，以下我們就針對此問題

做一簡單的說明：

首先我們來看看為什麼 123456×9＋7＝1111111 會形成這麼有趣的數式呢？

要尋找這個問題的原由，請想想看，一個數字的9倍不就是原數的10倍減1倍

嗎！所以

$$1234567×9＋8＝1234567×(10－1)＋8＝12345670－1234567＋8$$
$$＝12345678－1234567＝1111111$$

因此答案就是 8 個 1 所排列成的數。

$$123456789×8＋9＝987654321$$　像這種數式為什麼不乘以9而要乘以8，然

後又再加上從1到9的數字，這又是為什麼呢？

要求這個問題的理由，首先請再看看數字山㈢的題目：

$$1×9＋2＝11, 12×9＋3＝111, 123×9＋4＝1111, 1234×9＋5＝11111……$$

然後把這些式子改成：

$$1×9＋1, 12×9＋2＝, 123×9＋3＝……$$

則：

1×9+1=10, 12×9+2=110, 123×9+3=1110, 1234×9+4=11110,
12345×9+5=111110……

這樣每一個式子的答案最後的數字就都是「0」了！

而現在所需要的並不是乘以9而是要乘以8，也就是把所得來的數減原數的1倍，即：

1234567×9+7=11111110

此式的左右兩邊各減掉原數（1234567）的一倍

1234567×8+7=11111110－1234567=9876543

減少了一倍

同理：

1×8+1=9, 12×8+2=98, 123×8+3=987, 1234×8+4=9876……

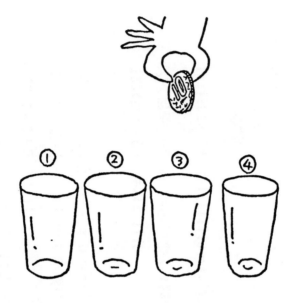

錢幣跑到那裏去了？

準備4個玻璃杯，然後像圖例所示那樣排成一列。

接著把一個十元硬幣任意投入其中的一個杯子裡，並確實記好是投在那一個杯子裏面。

然後您再轉過身去，並對另一個人說：

「請把那個十元硬幣移到別的杯子裡去。但是移動時必需從鄰近的杯子逐漸地移動，並每次移動時還要使錢幣發生和杯子碰撞的聲音……只聽聲音我就有辦法判斷出硬幣最後是落在那個杯子裡面……」

例如：「鏘鄒！」、「鏘鄒！」

聲音共響了兩次。如果您起先是把硬幣投在第①或第③個杯子裡面，那麼這兩次響聲就意味著硬幣經過移動後不是在第①個杯子裡面就是在第③個杯子裡面。

接著您再要求對方把第④杯子移開，並請對方再把硬幣移動一次，這樣您就有辦法知道對方到底是把硬幣投在哪一個杯子裡面了！

那麼爲什麼只聽聲音就有辦法判斷出硬幣是在哪一個杯子裡呢？

答

假設剛開始時是把硬幣放在第一個杯子裡面。那麼發出1聲聲響時，硬幣是移動到第②個杯子裡面。如果發出2聲聲響，則硬幣不是移動到第③個杯子裡面就是又回到第一個杯子裡，如果是3聲聲響，則硬幣又會在第②或第④個杯子裡面……。

換句話說，如果最初是把錢幣放在奇數號數的杯子內，那麼以後對方移動硬幣的聲響是奇數次，則硬幣一定是落在偶數號的杯子裡，而聲響是偶數次，則硬幣是落在奇數號的杯子裡！

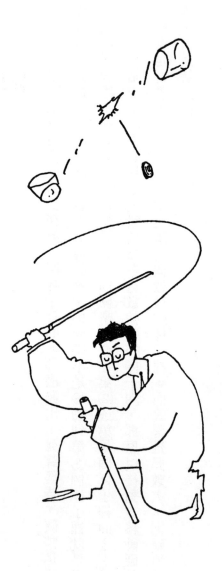

反過來說，如果最初是把錢幣放在偶數號的杯子內，則聲響的判斷剛好跟上述的情形相反。

接著，確定硬幣是在偶數號的杯子裡時，就請對方移開第①個杯子，然後再把硬幣移動一次，這時硬幣一定是在第③個杯子裡。

如果確定硬幣是在奇數號的杯子裡，就請對方移開第④個杯子，然後再請對方把硬幣移動一次，這時硬幣一定會在第②個杯子裡！

翻杯子的遊戲——利用錯覺的遊戲

準備3個空杯子！

然後排成像圖①所示那樣旁邊兩個杯子杯口朝下，中間的杯子杯口朝上。

接著以每次倒翻2個杯子的手法，共翻三次，而使3個杯子都呈杯口朝上的狀態！

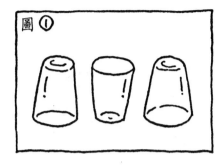

圖①

圖②

第一次時倒翻過來

第二次時倒翻過來

第三次把它倒翻過來

來試試看吧！

其實這和圖①中杯子的擺法正好相反……可是很奇怪地，却很少人會注意到。

當您在對方的面前表演過後，就重新把杯子擺成像圖②那種樣子，並且邀請對方動手嘗試做做看！

結果不管對方怎麼做，一定都是做不成功的！

您知道這是爲什麼嗎？

答

其實圖①跟圖②中杯子的擺置根本就不同，可是在刹那間對方幾乎「絕對」不會看破這個手脚。

不信的話，馬上就找人來試試看吧！

天文數字的計算遊戲

如果您想要讓對方對您多加注意，以下這個遊戲是很適合的！

「現在我來出一道很大數字的計算題目，我們來比賽看誰能算出正確的答案！

」

「好啊！你出題吧！」

「嗯！……」

1963867459676896×2＋6然後除以2，接著再減掉剛才說的那長數，結果等於多少？」

「這……」

「我已經算好了吧！」

這時對方大概會對您的腦力欽佩萬分！

答

乍看之下這個算術好像很難，其實只要用心一點，很快就可以求得答案的！

首先我們假設那個大數字是 x，那麼題目就可簡化成：

$$(x \times 2 + 6) \div 2 - x$$

把上式加以計算，則：

$$(x \times 2 + 6) \div 2 - x = (2x + 6) \div 2 - x$$

$$= x + 3 - x = 3$$

面積縮小術

有一張每邊長13公分的正方形紙，用剪刀如圖所示地加以剪裁，然後拼湊成圖二的樣子！

可是這麼一來，圖一和圖二的面積好像變得不相同了。圖一是 $13 \times (8+5)$ = 169，但圖二是 $8 \times (8+13)$ = 168，結果兩者之間豈不就是少了一公分了嗎？

要說那是剪紙的關係也是不可能的，因為再怎麼剪，紙張的損失頂多也不會超過0.1公分的！那麼這到底是怎麼一回事呢？

益智數字遊戲

圖一

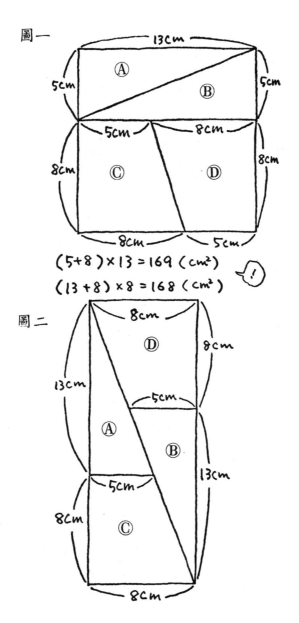

$$(5+8) \times 13 = 169 \text{ (cm}^2)$$

$$(13+8) \times 8 = 168 \text{ (cm}^2)$$

圖二

報紙變成幾張？

首先把2張報紙分別攤開，接著向對方說：

「現在我要把這2張報紙，各折3次……」說著，就如圖所示地依序把報紙折好。

答

假如把題目的圖描在方格紙上，再用剪刀實際加以剪裁組合，就可以清楚地找出問題的癥結了。即原來在中間斜線部分會有重疊的現象產生，因此面積當然會變小了。

事實上，這個問題可以說是一個利用錯覺的圖形。

包裝紙的剪裁法

萬一您要自己包裝禮品的時候，但包裝紙的大小並不合適，那麼您必須自己來加以裁剪了！

第3折
第1折
第2折
直著剪
橫著剪

「接著要用剪刀來剪這兩疊報紙，其中一疊是垂直地剪開，而另一疊則要橫著剪，請問它們被剪開後，分別會變成幾張呢？」

答

直著剪的那一疊報紙，剪開以後會變成5張，而橫著剪的那一疊，剪開以後會變成3張！

假如您手上有一張1公尺四方的紙，可是禮品必須要用其2倍大的紙才能包得下，但又沒有這麼剛好的紙，而只有比較大的紙，這時您要怎麼樣裁剪，才能裁到剛好面積是1公尺四方2倍大的紙呢？

答

只要用那張1公尺四方的紙的對角線做一邊，而裁出的正方形，其面積則剛好是1公尺四方面積的2倍大。

第七章
看似嚴肅却有趣的數字遊戲

列車和超人

假設A車站和B車站相距160公里。而從AB兩車站同時對開出二列火車，火車的速度是每小時80公里。

這時，超人剛好在A車站，並且在火車開出的同時，他也從A車站飛向B車站，他的飛行速度是每小時110公里！果然沒多久超人已經超越A站開出的火車有一段距離，而正迎向B站開出的火車了！

超人遇上A站的車子後，馬上折回飛向B站的車。等遇上B站的車後又再折回飛向A站的車……換句話說超人就是在兩車之間飛來飛去……。

這種情形就一直持續到兩列火車錯車而過時才結束。那麼請問從開始到結束，超人一共飛行多少距離呢？

答

當對方一聽完這個問題，一定會馬上開始做出各種「奇怪」或複雜的計算。可

是，事實上要回答這個問題，根本就不需要什麼計算的呀！

ＡＢ兩車站相距160公里，兩列火車以時速是80公里的速度同時對開，所以剛好在一個小時後，兩列火車就會錯車而過。只要您看出了這個事實，那麼問題就會迎双而解了！

換句話說，超人從開始到最後總共飛行了一個小時！而超人飛行的時速是110公里，因此超人從開始到最後總共是飛行了110公里的距離！

這樣的說明，您是否也「恍然大悟」呢？

怎麼綁最節省呢？

假如我們買了6個罐頭，為了攜帶方便，必須用繩子綁好（如圖所示），可是要怎麼綁才最省繩子呢？

看起來要解答這個問題好像很麻煩的

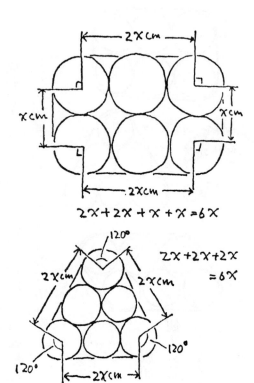

$$2x+2x+x+x=6x$$

$$2x+2x+2x=6x$$

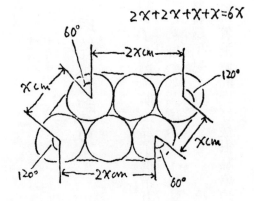

$$2x+2x+x+x=6x$$

樣子，可是事實上答案是一下子就可以解答出來的！

答

不管罐子怎麼擺，繩子的長度都不會變的！

這是因為在①②③圖中，繩子繞一圈的角度都是360度。另外假設罐頭的直徑是

x公分，那麼兩個罐頭中心點的連線也應該是x公分。

因此就如解答的圖解所示的那樣，不管罐頭怎麼擺放，繩子綁一圈同樣都是要用掉6x公分。

方向的測量——訓練思考

首先把畫有像圖例的那種圖形，拿給別人看，然後問那人說：

「您是否可以算出B到C的距離？」

恐怕很多人一聽到這個問題都會不知如何算起吧！

其實這也是輕而易舉的事呀！

答

或許甚至有人會認為要利用三平方定

長方形的對角線等長

理才解得出來。這可就大錯特錯了！因為這不但會解不出答案，而且會把問題愈弄愈麻煩……。

現在請看看題目圖中「？」的部分和解答的圖形，相信您一定會有所領悟吧！

也就是只要想起「長方形的兩條對角線等長」的定理（即OD的距離和BC的距離一樣），然後再看到OD不是又和AO等長（同是圓的半徑）嗎？

如圖所示我們知道是9.5 cm＋3 cm＝12.5 cm。

又由前面的推論我們已知AO＝OD＝BC的距離也應該是12.5 cm了！

AO的距離又是多少呢？

選美比賽的得票數

很簡單吧！根本不必用到什麼平方定理！

假如有一天您很榮幸地成爲選美大會的評審員的主任委員。

經過準決賽評審的結果，從十位角逐的競選者中選出了A、B、C、D四位佳麗來參加決賽。

最後投票的結果A小姐終於奪得后冠。當時投票的總數是二千二百三十票。而各位小姐各別的得票數是：A比B多一百二十二票，比C多二百零三票，比D多三百零五票。

那麼實際上A、B、C、D的得票數到底是多少呢？這時身爲主任委員的您，馬上就能順利而且快速地報出各個得票數……。

請問只根據題目中所提的資料，要怎麼才能快又正確地計算出個別的得票數呢？

答

A小姐和其他各小姐的得票差數總共有：

$122＋203＋305＝630$

接著把此數加上總投票數：

$2230＋630＝2860$

再把結果除以 4，所得的商就是A的得票數：

$2860÷4＝715$

因此B的得票數是 $715－122＝593$，C是 $715－203＝512$，

D是 $715－305＝410$。

接著再用代數式來表示。首先假設A的票數是 x，則

$x＋(x－122)＋(x－203)＋(x－305)＝2230$

$x＋x－122＋x－203＋x－305＝2230$

$4x－630＝2230$

$4x = 2230 + 630$

$4x = 2860$

$x = 715$

然後再把 x 的值減掉個別的差數，則其他各人的得票數就可清楚地知道了！

派不上用場的電梯——條理井然的概率論

一對情侶同住在一棟十層樓高的公寓裡面，男的是住在 9 樓而女的是住在 3 樓，而且兩人也是經常到彼此的房間去。可是也就正因為如此，他們兩人也經常站立在電梯門前發脾氣。

因為，每當男的想要下去找他的女友時，電梯總是在往上升的多，而很少是直接從十樓降下來，讓他等很久才搭上電梯！

很巧的是，女的這一方面的情形也一樣，每次當她想上去找男友時，電梯總是由上往下降而讓她必須等很久才可能搭上電梯！

這到底是因為他們為了想快一點到達對方的房間，迫不及待的心理因素的影響

呢？或者是電梯真的是這麼調皮？還是說這純粹是一種偶然湊巧的事呢？

您又認為如何呢？

答

首先來談男方的情形。

他是住在10層公寓的第9樓，而電梯要從10樓下到9樓來的概率，就因為是很少有人上9樓以上的地方去所以當然是小之又小了！換句話說，越下層的地方，遇到電梯由上往下降的機會就越多。

而這個道理也可以反用在住在下層，却要坐電梯往上層去的時候。換句話說，住在越上面的人坐到往上走的電梯的概率越大。

所以總而言之，住在越上層的人越不可能搭到由上往下的電梯；而住在越下層的人則要搭到由下往上的電梯的概率就越小。

在一棟10層的大樓中，住在5、6樓的人不管要往上或往下，搭坐電梯的情形應該是最便利不過的了！

加薪──欲多反少的教訓

朋友在一起閒聊時，最適合提出這種問題來討論：

「假如有二家公司，其中一家給年薪500萬，而且每年加薪75萬，而另一家則是最初半年給250萬，然後每半年加25萬，那麼您要選擇那一家公司呢？」

我想大多數的人都會選擇那家年薪500萬，每年加薪75萬的公司吧！

您是否也有同樣的想法呢？或者是…

答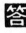

這個問題只要一看附表我們就可以詳細看出到最後是那一家公司比較有利吧！

這張表是以每半年為單位來做計算的。由此可知在第一年底時兩公司的待遇已

經出現差數了，而且差數還隨年地增大……。

	每年加薪 75 萬的公司	每半年加薪 25 萬的公司
第 1 年	25萬元＋25萬元＝50萬元	250萬元＋275萬元＝525萬元
2 年	287萬5千元＋287萬5千元＝575萬元	300萬元＋325萬元＝625萬元
3 年	325萬元＋325萬元＝650萬元	350萬元＋375萬元＝725萬元
4 年	362萬5千元＋362萬5千元＝725萬元	400萬元＋425萬元＝825萬元
5 年	400萬元＋400萬元＝800萬元	450萬元＋475萬元＝925萬元
6 年	437萬5千元＋437萬5千元＝875萬元	500萬元＋525萬元＝1025萬元

行車的平均速度

有一對情侶開車去兜風！

不料去的時候路上交通很擁擠，車子只能以時速30公里的速度行走。

可是回程時道路空曠，車子時速可開到時速70公里。

這時候女方就說了：

「那麼我們往返一程車子的平均時速是50公里吧！可是感覺上卻不覺得車子有開那麼快。」

這到底是怎麼一回事呢？

答

其實平均時速並不是50公里！如果這樣認為的話，那就太單純了！

假設單程的距離是210公里，那麼去時車子的時速是30公里所以共走7個小時，

而回來時時速是70公里因此才只花3個小時就可以了！

接著往返一趟共有420公里（210＋210）而共花10個小時（7＋3），所以其平均時速應該是42公里（420÷10）。

換言之，要求往返的平均速度還要把用去的時間考慮進去才行！

停泊中的船

這也是一道消遣解悶的好問題：

「從一艘停泊中的船的船邊垂下一條繩梯！該條繩梯共有10段腳踏，段與段之間相距30公分。

假設，最下面的那一段腳踏剛好接觸到水面。海面雖然風平浪靜，但却正好是潮水上漲的時候，水面每小時上升15公分，那麼2個小時以後海面是否會上升到繩梯的頂端呢？」

「……那還用說嗎？」

我想在突然之間聽到您問這種問題，很多人的答案應該都是肯定的。但事實上這是錯誤的！您說是不是呢？

答

正確的答案是：水面和繩梯頂端的距離至始至終都不會改變！

這是因爲海水一上漲，船本身也就會跟著上浮，所以綁在船邊的繩梯也會上升

不知您是否注意到了這一點呢？

……。

卡片背面的顏色——百分之百的命中率

玩這個遊戲可以辨別對方的感覺是敏銳或遲鈍！

首先請準備如下的三張紙卡，(A)兩面都是白色的紙，(B)一面紅一面白的紙，(C)兩面都是紅色的紙。

然後把這3張紙卡放到背後，再從中任意抽出一張到前面放好。

這個遊戲就是要請對方來猜拿出來的那張紙卡的背面到底是什麼顏色。每人只要做五次就可以看出其感覺能力是否敏銳了，要是多做幾次說不定大家都會被搞得

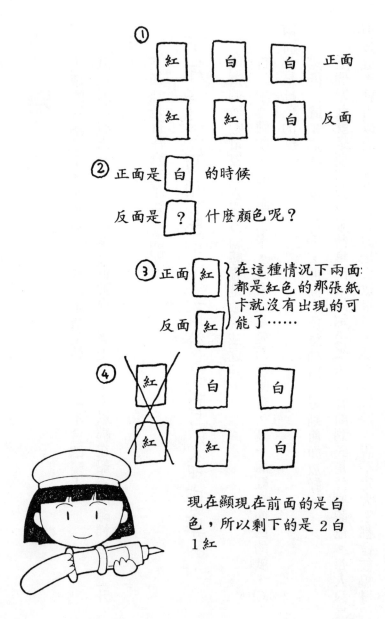

① 紅 白 白 正面
　 紅 紅 白 反面

② 正面是 白 的時候

　 反面是 ? 什麼顏色呢?

③ 正面 紅 } 在這種情況下兩面:
　 　 　 都是紅色的那張紙
　 反面 紅 } 卡就沒有出現的可
　 　 　 能了……

④ 紅 白 白
　 紅 紅 白

現在顯現在前面的是白
色,所以剩下的是 2 白
1 紅

頭昏腦脹。

表面上看起來猜中的概率應該是各半（不是白的，就是紅的！），可是事實上，猜中答案的概率却有7成左右，這又是什麼緣故呢？

答

像圖表所示如果是白色的話，那麼其背面是白色的概率一定比較高。

相反地，如果出現的是紅色的話，那麼其背面是紅色的可能性也比較大。

所以說概率是二分之一，那就太單純了！

現在我們來談談顯現出來的那一面是白色的情形。

如果拿出來的紙卡表面是白色的話，則可以確定，那張一定不是C而必定是A或B。

A是（白、白）、B是（白、紅），而顯現出來的是白色，則可連想到下列三種情形：

①可能是B（白、紅）紙卡的一面。

② 可能是 A（白、白）紙卡的一面。

③ 是 ② A（白、白）紙卡的反面。

這也就是說只有在 ① 的情況下，拿出來的那張紙卡的背面才有可能是紅色的。

因此要用概率來說的話，背面是紅色的概率是三分之一，而背面是白色的概率則是三分之二。所以表面看來是二分之一，但實際上，背面是白色的概率則遠高於是紅色的情形。

當然如果拿出來的那張紙卡的正面是紅色的話，其背面是紅色的情形也就比較高。

計算旅程的遊戲

4 位小姐，打算用 3 輛自行車走 6 公里的路程，同時規定每輛自行車只能一人騎，且不能載人。因此勢必有一人要步行，可是爲了公平起見每個人騎車和步行的距離都要相同才可以！

請問這要怎麼分配好呢？

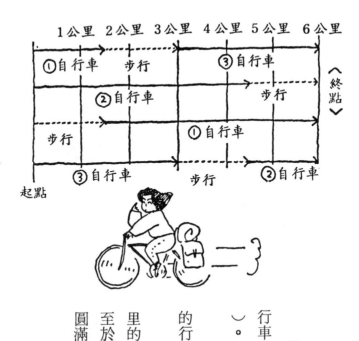

1公里　2公里　3公里　4公里　5公里　6公里

①自行車　　步行　　　③自行車　　　〈終點〉

②自行車　　　　　步行

步行　　　　①自行車

③自行車　　步行　　②自行車

起點

答

因為路長是6公里，而且只有3輛自行車的行車距離總共是3×6＝18（公里）。

行車距離由4個人來平分，則每個人的行車距離是18÷4＝4.5公里。

那麼這個問題的解答就是每人騎4.5公里的車子，步行1.5公里（6－4.5＝1.5），至於其順序的分配則依照圖表來做就可以圓滿解決了！

這是一道非常實用的數字遊戲。

球能不能穿過呢?

「有一個直徑 4.5 公分的球。

另外還有一塊 4 公分見方的木塊，那麼有沒有辦法在這塊木塊上挖一個洞而使球穿過這木塊呢?」

通常大多數的人遇到這個問題，都會回答說:

「4.5 公分的球怎麼有可能穿過 4 公分見方的木板呢?」

「假如是軟式的球那大概就有可能，可是……」

不過您覺得如何呢?

$$AB^2 = 4^2 + 4^2 = 32$$

$$AB \fallingdotseq 5.7 (cm)$$

4cm 4cm

4cm

$$AC^2 = 5.7^2 + 4^2 = 48.49$$

$$AC \fallingdotseq 6.9 (cm)$$

所以直徑4.5公分的球
可以穿過

答

如圖所示就可以很簡單地挖開一個能讓4.5公分的球通過的洞穴。

因為對角線是6.9公分，所以應該是有足夠的空間。

取錢幣的遊戲

先在紙上畫出像圖示那樣的線條，然後排上錢幣並對對方說：

「現在來玩取錢幣的比賽，看誰有辦法連續沿著線（縱橫線皆可）把錢幣全部取完，開始時不管先拿那一個錢幣都可以！」

這時想必對方大都會回答說：

「這那有什麼問題呢！一下子就可完成。」

「可是還有一個規定就是不可跳著取，也不可斜著取。換句話說，就是接著拿起來的那枚錢幣一定是現在取上來的這枚錢幣的同一條線上──正上下或正左右，

而且中間沒有隔著其他的硬幣！」

結果，看似簡單的遊戲却很少人能完成它！那麼這到底要怎麼做才好呢？

答

這個遊戲是出自一本書叫「和國智慧鮫」（日本古書，環中仙著），解答就是如附表所標示的順序。

另外，除此之外應該還有其他的方法……讀者不妨親自動動腦筋來試試看……

圓規的妙用——使人意想不到的用法

請準備一張紙和圓規！然後和對方打賭用這2件物品就能畫出橢圓形……。

「這怎麼可能呢？……」

相信很多人都會束手無策吧！其實這的確是有可能的！您是否知道該怎麼做呢

？

答

首先把紙卷在圓罐上，然後用圓規在其上畫圓，最後再把紙攤開，紙上的線條就變成是一個橢圓的圖形了！這可以說是一道「旁門左道」的數字應用，而且還具有娛樂價值呢！

後 序

本書是專爲學生及青年朋友提供一種既可訓練智力，突出自己，又可自娛娛人而編著成的！

正因爲它是一本偏重於消遣娛樂的事，因此，書中對於一些問題，在解答只列出其比較輕鬆易懂的計算方法，而不詳細地闡明其在數理上的證明！

本書編著中承蒙多方提供資料並給予實質上的協助，在此謹致上最深的敬意！

最後希望本書能承蒙您的惠讀並對您有所助益，則幸甚！

生活廣場系列

① 366 天誕生星

馬克・矢崎治信／著

李芳黛／譯　　　　定價 280 元

② 366 天誕生花與誕生石

約翰路易・松岡／著

林碧清／譯　　　　定價 280 元

③ 科學命相

淺野八郎／著

林娟如／譯　　　　定價 220 元

④ 已知的他界科學

天外伺朗／著

陳蒼杰／譯　　　　定價 220 元

⑤ 開拓未來的他界科學

天外伺朗／著

陳蒼杰／譯　　　　定價 220 元

⑥ 世紀末變態心理犯罪檔案

冬門稔貳／著

沈永嘉／譯　　　　定價 240 元

⑦ 366 天開運年鑑

林廷宇／編著　　　定價 230 元

品冠 文化出版社　總經銷

郵政劃撥帳號：19346241

大展出版社有限公司
品冠文化出版社

圖書目錄

地址：台北市北投區(石牌)　　電話：(02)28236031
　　　致遠一路二段12巷1號　　　　　28236033
郵撥：0166955～1　　　　　　傳真：(02)28272069

・法律專欄連載・ 電腦編號 58

・秘傳占卜系列・ 電腦編號 14

・趣味心理講座・ 電腦編號 15

·健 康 天 地·電腦編號 18